狗飯 DIY 食譜
大贈送

狗狗這樣吃
更健康

養狗達人 20 餘年
健康養狗經驗分享

前 言

好食物的標準

　　我家目前一共有六個「毛孩子」：汪星人「留下」、「小白」和「來福」，以及喵星人「席小小」、「小花」和「踏雪」，都是收養的「流浪兒」。養這麼多「毛孩子」，最怕的就是牠們生病。一旦生病，不僅「毛孩子」要吃苦，「家長」也要付出大量的金錢和精力。

　　預防重於治療。給「孩子們」健康的飲食，是保證牠們身體健康的基石，能大大減少牠們去醫院的次數。如果你非常愛你的狗狗，那麼，讓牠們吃健康的食物，是你能給牠們最好的禮物！

　　簡單地説，好食物的標準就是：健康，好吃！

　　對於狗狗來説，「吃」幾乎是生命中最重要的事情了。所以，對於深愛牠們的「家長」來説，除了保證「孩子們」的健康，如何讓牠們吃得開心，吃得滿意，也是很重要的一項任務。

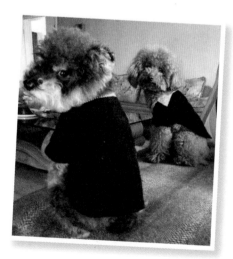

健康，好吃

我的探索之路

20 年前，我剛開始養第一隻狗「Doddy」的時候，以為狗只吃肉。那時上班忙，我並沒有很用心地照顧牠，更談不上研究牠的飲食。牠的一日三餐基本是由我父親去菜市場買各種肉的餘料來煮給牠吃。當時剛開始流行顆粒狗糧，但牠不愛吃。Doddy 基本上沒有得過甚麼病，13 歲時因為心臟病而離世。2010 年 10 月 1 日，我收養了在街頭流浪的「留下」。那時，上海已經有很多寵物用品店，可以買到各種牌子的顆粒狗糧；但我完全搞不清楚該如何選擇，也看不懂那些複雜的成分表，更不明白各種顆粒狗糧之間的差別，所以基本上就是以價格適中、聽上去名氣比較大為選擇標準。

不過，因為我本來就愛好廚藝，收養「留下」不久就買了一本介紹給狗狗做美食的書。那時我已經成為自由職業者了，時間比較多，所以很快就開始熱衷於按照書中的食譜親自動手給「留下」做各種美食，偶爾才給牠吃顆粒狗糧。每次我在廚房給「留下」做飯時，看到牠在一旁翹首企盼的神情，以及每次我放下飯盆後牠迫不及待一掃而光並把空飯盆一舔再舔、意猶未盡的樣子，我就感覺比自己吃好飯還開心！後來我又閱讀了國內外許多犬、貓營養學方面的書籍，瞭解了狗狗的營養需求之後，我開始脫離菜譜，進入了隨心所欲地給「毛孩子們」做飯的境界。

2014 年初，我看到了一本對我影響很大的書 —— 湯姆 • 朗斯代爾（Tom Lonsdale）博士寫的《生骨肉促進健康》（*Raw Meaty Bones Promote Health*）。朗斯代爾博士 1972 年畢業於英國倫敦皇家獸醫大學。畢業後，在做獸醫的過程中，他逐漸發現商業狗糧對狗狗健康的種種不良影響。於是，從 20 世紀 80 年代末開始，他開始致力於生骨肉的研究。

朗斯代爾博士在書中列舉的生骨肉對狗狗的種種好處，讓我非常動心，於是我很快就開始付諸實踐。2014 年 6 月，我開始給家裏的「毛孩子們」餵生的雞骨架。「毛孩子們」聞到雞骨架時的興奮勁兒，以及「嘎嘣嘎嘣」啃咬骨頭時的滿足感，讓我由衷地感歎：「這才是狗狗真正的食物！沒有吃過生骨肉的狗這輩子簡直就是枉做狗了！」

從那時候起至今，我一直給家裏的「毛孩子們」餵自製狗飯和生骨肉。在這個過程中，也遇到過不少問題。在邊看書、邊實踐、邊犯錯、邊糾正的過程中，我獲得了許多寶貴的經驗，瞭解了為甚麼會發生這些問題、該如何避免，總結出了適合家裏每個「毛孩子」的食譜。

朗斯代爾博士在書中還用大量篇幅介紹了商業狗糧對狗狗健康的害處。後來我又在其他很多國外的書中看到了對商業狗糧的同樣批判。商業狗糧中的膨化狗糧（即我們現在最常見的顆粒狗糧）1957 年在美國問世，到現在已經歷了 60 年的時間。在西方，寵物狗的數量又特別多。這樣的一個時間和數量已經足以反映出顆粒狗糧對狗狗健康的影響。所以，在西方，人們對顆粒狗糧已經從最初的狂熱逐漸趨於冷靜，開始慢慢意識到它的害處。而中國的寵物食品行業還處於發展的初級階段。人們用顆粒狗糧來餵寵物狗也就 20 多年的時間，差不多只有一代半狗的時間。**所以，現在大部分的寵物狗主人還完全不知道顆粒狗糧對狗狗健康的害處。**由於受寵糧製造商的影響，甚至連絕大多數的寵物醫生都認為顆粒狗糧是狗狗最好的食物。看了朗斯代爾博士的書以及其他的一些相關書籍之後，加上生活中遇到的一些長期吃顆粒狗糧最後卻患上各種疾病甚至過早死亡的狗狗案例，我開始深思：顆粒狗糧真的是狗狗最好的食物嗎？

然而，不管怎麼說顆粒狗糧畢竟是人類發明的、能夠大大節省主人時間和精力的一種產品。所以我也會偶爾用顆粒狗糧來滿足牠們的胃。於是我開始研究各種顆粒狗糧的品牌、產地以及成分表，終於練出了「火眼金睛」，能一眼判斷顆粒狗糧的優劣，從而儘量選擇相對比較健康營養的顆粒狗糧作為「毛孩子們」的補充食物。

因為訓練的需要，我家的幾個「毛孩子」每天都需要吃點零食作為獎勵。而寵物店裏出售的各種狗零食，幾乎都含有令人擔憂的、各種各樣的添加劑，所以，我很早就開始給「孩子們」研製健康的零食了。

為甚麼選我

在和我的編輯商量出版這本書的時候，她問了我這樣一個問題：現在市場上已經有了幾本關於狗狗飲食的書，和這些書相比，您這本書的特點是甚麼？

我購買並閱讀了這些書，還在網上書店查閱了牠們的讀者評論，我清晰地看到了《狗狗這樣吃更健康》和前面這幾本書的差別：

1 這幾本書幾乎都是精美的狗狗食譜。《狗狗這樣吃更健康》則不僅僅是一本狗狗美食食譜，而是從健康、方便性以及經濟成本的角度出發，全面分析用商業狗糧、自製狗飯、生骨肉以及剩菜剩飯作為狗狗主食的利弊，詳細講解了如何選擇優質的商業狗糧、如何自製狗飯、如何用生骨肉餵養以及如何利用剩菜剩飯。既考慮狗狗的健康和營養，又兼顧主人所需要花費的時間、精力和金錢，讓主人可以根據自己以及狗寶寶的實際情況，綜合前面各種方式來餵養狗狗。

2 我着眼於讓「狗媽狗爸們」在瞭解自製狗飯原則的基礎上，能夠脫離菜譜，隨心所欲地發揮，用最短的時間給狗狗做營養、健康的狗飯。我選用的食材和製作方法都非常常見。這些食譜只是用來拋磚引玉，相信你在學習原理之後，一定能做出更多更好的狗狗飯食來！

3 我在書中重點給大家介紹了許多製作簡單、狗狗愛吃的也是最符合狗狗這種食肉動物營養需求特點的零食——各種肉乾。製作方法極為簡單：只要將肉切好，放到食品烘乾機中烘乾就行了。製作起來完全沒有難度！

4 最後，也是最重要的一點，《狗狗這樣吃更健康》秉承了我前一本書《汪星人潛能大開發》的風格，凡事都會告訴讀者「為甚麼」，並附有大量實際案例。例如我們現在經常聽到有人說「不能給狗狗吃骨頭」。我不會簡單粗暴地建議你不要給狗狗吃骨頭，而是專門用了一個章節寫吃骨頭會給狗狗帶來哪些危險？吃骨頭有甚麼好處……介紹了幾個因為吃骨頭不當造成狗狗健康問題的實際案例。我想這樣比簡單地列一個「狗狗不能吃的食物」清單更為有用。

所以，如果你想知道怎樣才能給狗狗提供最健康的飲食，如果你對網上眾多相互矛盾的信息感到困惑，那就購買此書吧！

我家的「毛孩子們」

留下　7歲

　　2010年10月1日深夜在上海中春路地鐵站偶遇，現在是家中的「老大」，負責管理其他的2狗3貓，不許任何「人」吵鬧。特別熱愛學習，會30多項技能，曾榮獲上海電視台星尚頻道舉辦的寵物犬比賽「萌寵心計劃」第一名。

小白　6歲

　　2014年5月1日被送來訓練，等待領養。但一直無人問津，只好領了我家的長期飯票。因為流浪時經常遭受暴力，剛開始時見到人就嚇得發抖，現在成為最親近人的一個，見到任何人都會主動求摸，走在路上經常會被人表揚「好看、可愛」。最熱愛家裏各個溫暖的窩。下雨、下雪、颳風、太冷、太熱以及即將下雨下雪的天氣，都寧願在窩裏睡覺，不願意出門受罪。

來福　3歲

　　1歲以前在我住的小區流浪，以「撿垃圾」和吃小區裏流浪貓的貓糧維生。跟蹤我整整2個月後，於2014年4月1日加入我們溫暖的大家庭。永遠都吃不飽。睡覺的時候都會豎着耳朵「監聽」有甚麼和食物相關的聲音。每次我偷偷給「留下」吃東西，都會被牠聽到，牠會在幾秒鐘之內出現在我們面前！

席小小　4 歲

　　2013 年 3 月 1 日，眼睛還未睜開的「席小小」和其他的兄弟姐妹因為媽媽出了車禍而躺在路邊「喵喵」待哺，被我帶回家中人工餵養。現在的「席小小」，是家中的「貓老大」，能上山，會爬樹，還喜歡嚇唬大狗，最愛讓我扛在肩膀上兜風。

小花　4 歲

　　「席小小」的同胞姐姐。最喜歡趴在我的腿上取暖。最警惕，每次吃飯前都要再三反復檢查，確認沒有陌生氣味才上桌。

踏雪　4 歲

　　「席小小」的同胞姐姐。最膽小，每次跟着遛狗，一遇到情況就第一個逃回家，然後在院子裏「喵嗚喵嗚」地叫媽媽。最饞嘴，多次一不小心就把自己吃到嘔。我和狗狗們吃任何東西牠都要來嘗一嘗。我懷疑牠的前世是狗。

以下問題來自各位狗狗「家長」。看看你是否也有同樣的困惑呢？別着急，在本書中都可以找到答案哦！

「狗爸狗媽們」最常見的疑問

一 關於自製狗飯

1
Q：怎樣才能做到營養均衡？——粑粑麻麻愛拉利（提問網友名，下同）
A：見第 54 頁「自製狗飯的原則」

2
Q：每添加一種食物是不是都要做耐受實驗？先觀察 3 天會不會過敏？——Teeny 媽媽
A：見第 55 頁「由少至多，一樣一樣逐步增加食物品種」

3
Q：到底哪些水果可以吃？——Yuki 媽媽
A：見第 71 頁「自製狗飯食材舉例」，及第 103 頁「哪些食物狗狗不能吃」

4
Q：紅蘿蔔怎樣做才好？我切小了煮後給狗吃，大都會原形拉出來。——Yuki 媽媽
A：見第 65 頁「關於蔬菜，你需要瞭解」

5
Q：我家邱邱吃了我做的飯食，為甚麼大便會軟爛不成形？——邱邱媽媽
A：見第 76 頁「碳水化合物過多」

6
Q：我家 Kimi 一直吃顆粒狗糧，現在我很想嘗試給牠吃自製狗飯，但如果突然從顆粒狗糧轉換成自製狗飯，是否會造成狗狗腸胃不適？——Kimi 爸爸
A：見第 78 頁「如何從顆粒狗糧轉換成自製狗飯」

7
Q：幼犬、成年犬和老年犬的食物配方有甚麼不同？——妮柯媽媽
A：見第 145 頁「特殊生長階段食譜」

二 關於吃骨頭

1 Q：我家 Kimi 吃了骨頭之後就會便秘，是不是不能給牠吃骨頭？——Kimi 爸爸

A：見第 84 頁「餵食的量不要過多」

2 Q：我家 Luby 吃了一個羊蹄之後，嘔吐了三次，吐出一些骨頭碎片，為甚麼？——Luby 媽媽

A：見第 85 頁「量多容易嘔吐」

三 關於顆粒狗糧

1 Q：如何選顆粒狗糧？外面牌子太多，都說自己純天然——Yuki 媽媽

A：見第 45 頁「狗糧市場現狀」

2 Q：顆粒狗糧到底適不適合狗狗吃？——Logan 姐姐

A：見第 24 頁「顆粒狗糧八宗罪」

3 Q：商品糧、天然糧、無穀糧到底是噱頭還是真的有甚麼不同？——Logan 姐姐

A：見第 45 頁 「狗糧市場現狀」

四 關於狗狗不能吃的食物

1 Q：狗狗到底能不能喝牛奶？——王泉歌

A：見第 113 頁「牛奶、奶製品」

2 Q：狗狗可以吃甜食嗎？——Jason 姐姐

A：見第 115 頁「高糖食物」

致謝

感謝廣大因自己的愛犬、愛貓而和我結緣的朋友們，給我這本書提出了大量寶貴建議和意見，尤其要感謝「Kimi 爸爸」李文俊先生、「Wanaka 及小米的媽媽」Grace 小姐，感謝你們在繁忙的工作中抽出時間來仔細閱讀本書的大綱和草稿，並給予我最誠懇且富有建設性的意見。

感謝愛寵優糧（Pawsome）的創始人弗朗西絲卡 • 格勒克納（Franziska Gloeckner）和德國動物營養師卡羅利娜 • 外斯（Karolina Weiss）給予我的專業建議。

感謝我的摯友和烘焙行家金雅敏女士，對本書中的相關食譜提出了專業的修改意見。

感謝上海萬科寵物社區服務中心提供的關於顆粒狗糧和保健品方面的專業信息。

感謝攝影師邱繹夫先生在百忙中為我的「毛孩子們」義務拍攝美麗的照片。

感謝我的老同學、杭州娃哈哈公司的施束先生為我提供飲用水方面的專業知識。

感謝我家的「毛孩子們」以及我的「乾兒子『邱邱』」，感謝你們一直保持高昂的熱情，樂於嘗試我提供給你們的各種自製狗飯和零食。

最後，也是最重要的，感謝我已在天堂的父親藍蔚天，感謝您培養了我對烹飪的熱愛和擅長，讓我現在能把它們用在「毛孩子們」的身上。願您在另一個世界一切安好！謹以此書獻給我最親愛的父親！

目錄

狗狗的營養
需求和人類
有何差異

狗狗的生理結構和人類的區別

狗屬哺乳綱真獸亞綱食肉目裂腳亞目犬科。從這個生物學的分類來看，我們就可以知道，雖然犬類在被人類馴化以後食性發生了改變，具有了雜食性，但歸根究底還是食肉動物。

狗的生理構造和人類是不同的。牠們的爪子和牙齒適合捕殺和撕咬獵物；牠們的唾液有很強的殺菌作用，但是不含唾液澱粉酶，不能在口腔內對澱粉進行預分解；牠們的胃液呈強酸性，適合消化動物性蛋白質；牠們的腸道很短，和食肉類動物接近，這樣的腸道便於消化肉類，卻不利於消化膳食纖維。

因此，狗狗的生理構造決定了牠們是雜食性的食肉動物，即營養需求上應以肉類為主，以米飯和蔬菜為輔。

2 狗狗對營養物質的需求特點

2.1 食物中有哪些營養物質

食物中的營養物質可以分為蛋白質、脂肪、碳水化合物、維他命、礦物質、水和膳食纖維七大類。其中維他命、礦物質和水可被消化道直接吸收，但蛋白質、脂肪和碳水化合物結構複雜、分子大，不能直接吸收，必須在消化道內分別消化分解成氨基酸、脂肪酸和單糖，才能被身體所吸收。而膳食纖維既不能被身體所消化也不能被吸收利用，但是有幫助排便等作用，也是身體不可缺少的營養物質。

蛋白質、脂肪和碳水化合物都是熱量的來源，維他命、礦物質和水雖然不提供能量，卻是維持生命的必需物質。

2.2 狗狗對營養物質的需求有甚麼特點

蛋白質

蛋白質分為植物性蛋白質和動物性蛋白質。在野生狀態下，犬類主要以兔子等食草動物為食物，即主要攝入的是動物性蛋白質。

因此，犬類的食物應以動物性蛋白質為主。

脂肪

犬類對脂肪的需求量比較低。在野生狀態下，犬類所獵食的兔子等獵物沒有肥胖的。過多攝取脂肪容易導致肥胖，引發胰腺炎等疾病。

如果食物中缺乏必需脂肪酸，則容易使毛髮乾枯無光澤，並引起不同程度的皮炎、脫毛以及傷口不易癒合等症狀，同時也會影響狗狗的正常生長發育。

碳水化合物

犬類在進化過程中對碳水化合物的需求很少（而貓是絕對的食肉動物，根本不需要攝取碳水化合物）。因此，牠們體內所含的澱粉酶（專門用來分解碳水化合物的消化酶）也很少，牠們的唾液中則根本就不含唾液澱粉酶（人類的唾液中含有唾液澱粉酶）。如果狗狗從食物中攝取了過多的碳水化合物，那麼不能被消化吸收的部分就會在腸道內成為有害細菌的養分，從而造成有害菌的大量繁殖，導致腹瀉。

我就遇到過一隻金毛尋回犬，經常腹瀉。我仔細詢問後發現，主人常常給牠餵食大量白米飯。這就是典型的因為碳水化合物不消化而引起的腹瀉。

維他命和礦物質

一般情況下，如果食物中某種維他命或者礦物質缺乏或過量，狗狗不會有太明顯的症狀。但是如果長期缺乏或者過量，則會導致各種疾病。

膳食纖維

狗狗無法消化大量的膳食纖維。

少量的膳食纖維有助於形成糞便，並使糞便不至於過度乾燥。

過多的膳食纖維在狗狗體內會像海綿一樣吸收大量水分，並縮短食物在腸道內的停留時間。由於狗狗的腸道較短，來不及消化大量膳食纖維，吸收了大量水分的膳食纖維就會在結腸處發酵，成為有害菌的食物，造成脹氣、結腸炎、腹瀉、便秘等問題。

膳食纖維含量過高的飲食還會引起鈣和某些微量元素的缺乏，並且會造成狗狗排便次數以及排便量的增多，糞便的臭味也較重。

因此，犬類的解剖學特點以及犬類對營養物質的需求特點都決定了牠們的飲食必須是以肉類為主的高蛋白質、低碳水化合物和低膳食纖維的飲食，肉類還要注意儘量吃低脂肪的。

狗狗健康飲食的標準

狗狗的飲食是否健康,並非單純地像狗糧製造商所宣傳的那樣,只要營養均衡就可以了。健康的飲食,應從化學和物理兩個角度來評價:

從化學的角度來看

營養要均衡(符合前文「狗狗對營養物質的需求有甚麼特點」中所描述的營養需求),食物成分要適合狗狗的腸道消化吸收,不含有毒物質。這可能是我們大多數寵物主人平時比較注重的。

從物理的角度來看

「小白」在嚼自製咬膠

健康的食物應該要求狗狗可以通過撕扯、啃咬等動作將食物分解成可以吞咽的小塊。通過這些動作可以使牙齒和牙齦組織得到清潔,防止牙結石的形成。撕扯、啃咬的時間愈長,清潔愈徹底。此外,咀嚼食物能刺激消化液的分泌,有助於消化。同時,在咀嚼的時候,狗狗能夠獲得比直接狼吞虎嚥更多的快感,並能放慢進食的速度,可更好地消化食物。「嚼嚼更健康!」這是非常重要的一點,然而現在卻被大多數人所忽視。

說明:以上內容編譯自湯姆‧朗斯代爾博士的《生骨肉促進健康》

關於
顆粒狗糧

1

顆粒狗糧
八宗罪

　　由於商家的宣傳，現在很多人都認為：科學養狗，就是要給狗狗吃顆粒狗糧（後文簡稱「狗糧」），因為裏面添加了各種營養；不能給狗吃人吃的東西，因為營養不均衡。寵物店的促銷人員也會以「狗糧是專業人員研製的，比主人自己做的食物營養全面」為由，強烈建議寵物主人不要給狗狗吃人類的食物。

　　事實上，所謂狗不能吃人吃的東西，是指不要長期給狗狗餵剩菜剩飯。人的食材，狗狗大部分都能吃。最頂級的狗糧就號稱是用人類級別的食材製成的。

　　況且，如果狗糧那麼好，為甚麼到現在還不見有類似的「人糧」問世呢？現代人那麼忙，要是有「顆粒人糧」，不是可以省卻我們很多時間嗎？我們要相信自己的直覺：如果有這樣一種添加了各種營養的「顆粒人糧」，你會天天吃、頓頓吃嗎？如果不會，為甚麼要給狗狗這樣吃呢？狗和人類相伴已經有一萬多年了，而狗糧的歷史不過只有短短的幾十年。在狗糧問世之前，從狼演化而來的人類的夥伴——狗，一直是以人類剩餘的食物加上自己狩獵得到的獵物維生的。再者，狗糧之所以會受到歡迎，並不是因為發現狗狗吃人類的食物出現了嚴重的健康問題，而是因為這樣的食物對主人來說很方便。

　　我也經常聽許多狗主人說，自己很寶貝狗狗，只給狗狗吃狗糧。還有很多好心的流浪狗救助人，在制定領養標準時都會

要求：科學餵養，給狗狗吃狗糧！每次聽到這樣的話，我就會很着急，顆粒寵糧的壞處太多了！給貓狗吃顆粒寵糧，一點也不科學！它最大的好處是方便！對主人來說方便！

讓我們來看看，狗糧到底有哪些問題：

1.1 水分少，容易使寵物患尿道結石

那些本來喝水就很少的寵物，例如貓咪和小型犬很容易因此患上尿道結石。所以，如果你不得不給狗狗吃狗糧，那麼一定要觀察狗狗喝水的情況，並且鼓勵牠多喝水。

你可能會說：「可是，我家狗狗只要一吃完狗糧，就會自己去喝水。而吃了狗罐頭或者自製狗飯之後，喝水反而少了呢！」其實，這樣的比較是不正確的。狗糧非常乾燥，含水量僅在 10% 左右，因此狗狗吃完就會覺得口渴。而自製狗飯的含水量在 80% 左右，因此狗狗吃完不需要立即去喝水。

正確的比較方式是：假設兩隻狗狗分別吃了 100 克的狗糧和 100 克的自製狗飯，那麼：

100 克狗糧中所含水分為：100 克 ×10% =10 克

100 克自製狗飯中所含水分為：100 克 ×80% = 80 克

因此，吃狗糧的狗狗至少要補充 80 克 - 10 克 = 70 克（毫升）左右的清水才能達到和吃自製狗飯接近的程度。

我的一位熱心讀者、上海的湯躍老師為我提供了一個典型的案例：她鄰居家的一隻雄性史納莎從小到大一直吃狗糧。從 11 歲到 13 歲，因為膀胱結石開了 3 次刀，幾乎是 1 年開 1 刀！開了第 3 刀之後，主人按照醫生的意見開始給牠吃泌尿結石專用的處方糧。但是，在堅持吃處方糧 4 個月之後，狗狗的膀胱內又充滿了結石，不得已又開了第 4 刀！在開了第 4 刀不久，狗狗的尿結石又復發了！因為年事已高，主人不願意再給牠開刀，就一直導尿（尿結石會引起尿道堵塞，導致閉尿）。狀況好的時候每三個星期導一次尿，不好的時候一個星期就要導一次尿。15 歲不到的時候，狗狗因為腎臟衰竭而被安樂死。這隻史納莎最大的特點就是喝水少，運動少！！

其實，寵物患尿道結石主要有三個因素：攝入的礦物質過多＋憋尿＋攝入的水分過少。而前面所說的處方糧只改變了其中一個因素——降低狗糧中的礦物質含量。但處方糧仍然是含水量極低的狗糧，如果不設法讓狗狗多喝水、多運動、不憋尿的話，尿道結石的反復發生是不可避免的。所以，千萬不要以為給狗狗吃昂貴的處方糧就萬事大吉了。

1.2 遇水體積膨脹，容易導致嘔吐、發胖，甚至胃扭轉

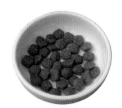

浸泡前的狗糧

浸泡後的狗糧

狗糧的含水量極低，因此，在遇到水之後體積會膨脹很多。你可以自己做個試驗，用水把狗糧浸泡至全部軟化為止，看看體積會增加多少。軟化後的體積，才是最終會佔據狗狗胃容量的真正體積。

狗糧的這個特點，很容易造成狗狗過食，尤其是幼犬以及那些吃飯速度很快的狗狗。牠們在吃的時候，會因為沒有達到飽腹感而過量攝入狗糧，所攝入的狗糧在胃中遇水膨脹後，就很容易因為體積過大而造成過食性嘔吐（吐出未消化的狗糧）；或者撐大狗狗的胃，使牠成為「大胃王」，長此以往會導致發胖。

此外，和吃自製狗飯相比，吃狗糧的狗狗更容易發生胃扭轉。如果讓狗狗吃狗糧後大量飲水，那麼膨脹後的狗糧就會在狗狗的胃部結團，很容易在劇烈運動的時候發生胃扭轉，即胃韌帶扭轉，造成狗狗的胃整個翻轉。大型犬及胸部狹長的品種，例如德國牧羊犬，尤其容易發生胃扭轉。如果不及時動手術的話，胃扭轉是會致命的！

因此，如果不得不給狗狗吃狗糧，一定要注意：限量，飯後不要大量飲水，不要立即劇烈運動，不要讓狗狗直立身體上下跳個不停！給幼犬餵食時，狗糧要事先用溫水泡軟。

1.3 碳水化合物含量高，不易消化、易導致發胖

為降低成本，狗糧中往往會添加很多含大量碳水化合物的食物，如穀物。

我們已經知道，以肉食為主的狗狗其實無法很好地消化過多的碳水化合物，而且多餘的碳水化合物在體內最終會轉化成脂肪儲存起來。

因此，食用狗糧的狗狗通常糞便量大，並且容易肥胖（當然，這和狗糧的另一個問題——脂肪含量高也有密切關係）。

1.4 蛋白質含量低、質量差，加重腸胃和肝腎負擔

蛋白質的含量

在野生狀態下，犬類是以兔子等食草動物為主食的。如果將新鮮兔肉所含的蛋白質（含量約為 24%）轉換成以乾物質（相當於把兔肉做成狗糧，這樣才能和狗糧比較）計算的話，則蛋白質含量高達 70% 左右！即使狗狗不完全吃兔肉，還要吃些骨頭、野果甚麼的，那麼就算按照我們自製狗飯的比例，每餐 60% 為肉類來計算，其中的蛋白質含量也能達到 50% 左右。而普通的商業狗糧中所含的蛋白質只有 20% 不到，優質的天然糧也不過在 30% 左右，遠遠低於狗狗在自然狀態下攝取的蛋白質的量。更何況，這 30% 的蛋白質中，還有相當一部分是對於狗狗來說利用率比較低的植物性蛋白質。

蛋白質的質量

動植物中都含有蛋白質。蛋白質在動物體內最終會被分解成氨基酸，被動物所吸收利用。蛋、奶、肉、魚等中的動物性蛋白質以及大豆中的植物性蛋白質的氨基酸組成與人體接近，所含的必需氨基酸在體內的利用率較高，稱為優質蛋白質。

如果狗狗所攝入的不是優質蛋白質，那麼，一方面狗狗不得不提高攝入的量來滿足身體的需求，這增加了腸胃的負擔；另一方面身體又不得不排出大量的代謝廢物，這就加重了肝腎的負擔。

我們已經知道，大多數狗糧的蛋白質含量在 20% 左右。狗糧廠家為了降低成本，還會將穀物（如小麥、粟米、大米、豆粕）等原料中所含的植物性蛋白質也計算在這 20% 之中。

植物性蛋白質的消化率較低，也就是說不容易被狗狗吸收利用。此外，植物性蛋白質比較容易引起狗狗的腸胃過敏。所以，現在很多高端狗糧紛紛打出了「無穀」的旗號。

狗糧成分中有一種主要的植物性蛋白質來源是豆粕（大豆榨油後的副產品）。豆粕的價格低廉，所以在很多狗糧的成分表中都可以見到它的身影。雖然豆粕所含的蛋白質質量等級不算低，但狗狗過多攝取有兩個缺點：一是容易放屁，二是容易引起礦物質的紊亂。

同時，普通商業狗糧還會採用各種人類棄之不用的 4D 產品，即 Died（已死的）、Diseased（有病的）、Dying（垂死的）、Disabled（傷殘的）動物，以及水解禽類羽毛等動物副產品作為動物性蛋白質來源，不僅蛋白質質量差，還含有大量的食品添加劑。

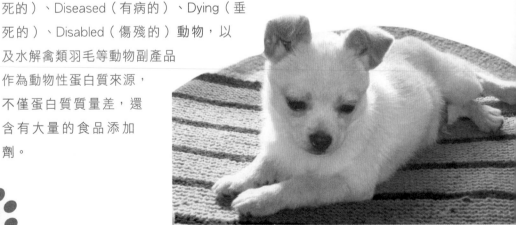

肉粉的秘密

我們經常會在普通商業狗糧的成分表中看到「肉粉（meat meal）」、「雞肉粉（chicken meal）」或者其他某種有名稱的肉粉。

肉粉是甚麼呢？根據維基百科的解釋，「肉粉是一種精煉產品。在美國，肉粉作為一種低成本的肉類原料，被廣泛用於生產狗糧和貓糧。」

在維基百科中，「精煉」一詞有專門的解釋：「精煉是一種將廢棄動物組織轉化成穩定的增值原料的加工工藝。精煉可以指任何將動物產品加工成更有用的原料的過程，或者狹義地指將完整的動物脂肪組織精煉成純淨脂肪，例如煉成豬油或者牛油的過程。

我的「乾兒子」邱邱

加工所用的動物原料主要來自屠宰場，也包括餐館廢棄油脂、肉店的邊角料、零售商店的過期肉品，以及來自動物收容所、動物園和寵物醫院的被安樂死和自然死亡的動物。這些原料可以包括脂肪組織、骨骼、內臟以及完整的動物屍體。最常見的動物來源為牛、豬、羊以及家禽。

精煉加工在乾燥原料的同時還將脂肪、骨骼和蛋白質分離開來。通過精煉可以獲得油脂產品以及蛋白質粉（肉粉、骨粉、禽類副產品粉等）。」

從維基百科對肉粉加工工藝「精煉」的解釋中，我們就可以窺見狗糧中的這種重要組成部分的可疑之處，你永遠無法知道那 20% 的動物性蛋白質的來源到底是甚麼。我們唯一可以肯定的是，作為肉粉加工原料的那些「動物組織」都是人類棄之不用的。

也許有人會説，雖然肉粉的原料看上去比較讓人難以接受，但經過高溫加工後可以消毒、滅菌，所以還是可以讓寵物安全食用的。但是，要知道：

高溫滅菌同時還會破壞原料中的許多營養物質，使其難以被狗狗吸收利用；而原料中的很多有害化學物質卻依然存在。

如果你覺得上面的內容太複雜，搞不清楚，那麼你只要想一下：

金香花小姐的狗狗
Daback 和 Dahyen

為甚麼寵糧生產廠家現在紛紛推出天然糧（真正的天然糧指不含 4D 產品、動物副產品等材料，不使用誘食劑、防腐劑等有害物質的寵糧。但要注意的是，不是所有自稱是「天然糧」的寵糧都是天然糧）？

為甚麼愈高級的狗糧其蛋白質含量愈高？

為甚麼價格昂貴的高級別狗糧中根本就不含任何肉粉或者骨粉？

為甚麼世界頂級的狗糧品牌——新西蘭的「巔峰」（Ziwi-peak）乾脆就用了含量高達 85% 的風乾鮮鹿肉？

1.5 人工添加消化酶、維他命、礦物質等營養成分，容易添加過量或者不足

狗糧的生產採用的是高溫加工工藝，因此在加工過程中會破壞原料中的大部分酶、維他命等營養成分，還會影響原料中礦物質的生物利用率，只能靠人工添加。這就是為甚麼狗糧的成分表中會有各種各樣人工添加的營養成分。而人為添加往往會造成維他命、礦物質的過量或不足，兩者均會給狗狗帶來健康問題。

狗糧生產廠家宣稱他們提供的是「營養均衡」的食物，理由是裏面添加了各種維他命、礦物質等營養成分。事實卻是，在高溫的加工過程中，原料中的這些營養元素遭到了破壞，所以不得不添加。那麼添加之後，營養是否就均衡了呢？答案是否定的。

首先，即使技術再先進，也無法確切計算出原料中有多少營養物質遭到了破壞，因此添加的成分往往不是多就是少，而多數情況下是過量的。

其次，因為添加的這些成分都是人工合成的，和食物中所含的天然成分不同，一旦過量，很容易造成各種疾病。

如果你相信狗糧生產廠家這種宣傳，那麼請仔細想一想，為甚麼你自己不需要在每頓飯菜裏面添加各種酶、維他命和礦物質呢？人類不是提倡從食物中直接攝取這些營養物質嗎？

1.6 顆粒的形狀不利於消化和牙齒清潔

狗糧的小顆粒形狀讓大部分狗狗完全沒有了咀嚼和撕咬的動作，除極小部分特別秀氣、會一粒一粒嚼着吃的狗狗外，絕大部分的狗狗在吃狗糧時都是不經咀嚼、直接吞咽下肚的，這不利於消化系統提前分泌足夠的消化液，充分消化。

此外，商家一直宣稱給狗狗吃狗糧的一大好處就是能保持牙齒清潔，但事實並非如此。首先，因為絕大多數狗狗在吃狗糧時，基本上是直接吞咽下去的，狗糧根本無法起到摩擦清潔牙齒的作用。即使有特別秀氣的狗狗把狗糧嚼碎了再吞下去，也因為沒有撕咬的動作而無法把附着在牙齒表面的食物殘渣擦拭乾淨。

任何無須咀嚼和撕咬的食物，包括狗糧、罐頭狗糧和自製狗飯，都不利於牙齒的清潔，如果不注意護理，就容易導致牙周疾病。即使是那些會一粒一粒嚼着吃的狗狗，也會有嚴重的牙結石。

狗糧很鬆脆，其硬度根本無法起到清潔牙齒的作用。同時，咬碎之後的狗糧會有很多粉末黏在牙齒上，不及時清潔的話，最終會形成牙結石。為了證明這一點，我特意親自嚼了一粒狗糧做試驗。結果發現咬碎了的狗糧粉末黏滿了臼齒表面。你也可以試試，看看嚼狗糧是否能讓牙齒保持清潔。此外，一些穀物含量高的劣質狗糧，為了提高適口性，會在狗糧中添加糖類，這樣就更容易形成有利於牙細菌繁殖的環境了。

由於商家的誤導，很多「家長」以為給狗狗吃狗糧就不用護理牙齒了！我曾在寵物醫院碰到過一隻 3 歲的玩具貴婦狗。這隻玩具貴婦狗平時只吃狗糧。牠的主人抱怨說，幾天前剛來洗過牙，現在牙齒又開始發黃了！

商家一邊宣傳狗糧的好處是有利於牙齒的清潔，另一邊又開發出咬膠、寵物牙刷、牙膏、漱口水等各種潔牙產品，這不是自相矛盾嗎？

1.7 含有大量食品添加劑，容易引發肝、腎疾病甚至癌症等

狗糧中常見的食品添加劑主要有以下幾種：

除草劑

狗糧中所添加的粟米等穀物非常容易霉變（一般來說，添加在狗糧中的穀物都是人類不能食用的劣等品，因此更容易發生霉變），產生黃曲霉毒素，而黃曲霉毒素中毒會導致狗狗肝腎衰竭並死亡。因此，廠家一般會採取噴灑除草劑的方法來處理穀物中的黃曲霉毒素，這樣狗糧中就不可避免地含有除草劑。這也是為甚麼現在一些優質狗糧生產廠家推出「無穀糧」的原因之一。

色素

一些劣質的狗糧中經常會添加合成色素，使狗糧看起來紅紅綠綠的。其實，狗狗對於食物的顏色是無所謂的，這只是為了吸引「家長」的眼球。然而，這些色素對狗狗的健康卻是有害的，甚至會致癌。

抗氧化劑

　　為了讓狗狗能喜歡吃狗糧，廠家會在狗糧外表噴塗上一層油脂。但是，這層油脂以及狗糧中所含的脂溶性維他命，例如維他命 A 和維他命 E，暴露在空氣中後，非常容易氧化酸敗，即變質。為了延長狗糧的保質期，廠家會在配方中添加抗氧化劑，包括天然的和合成的。

　　有些廠家宣稱他們所採用的是天然抗氧化劑──維他命 E，對狗狗無害。但遺憾的是，維他命 E 本身也非常容易氧化，而且抗氧化性能遠低於合成的抗氧化劑。一些優質的天然糧會使用維他命 E、維他命 C 以及迷迭香提取物等天然防腐劑，但這些天然糧的保質期都比使用化學抗氧化劑的狗糧短。

　　很多廠家只能依賴於化學抗氧化劑，而它們是會致癌的。雖然這些化學抗氧化劑在人類的加工食品中也在使用，例如在泡麵中就有添加，但是，允許的添加量是非常小的，而且沒有人會一輩子每天每頓都吃泡麵。而很多狗狗是從斷奶開始就每天每頓都以狗糧為食的！

　　此外，在這些添加劑的使用方面，人類食品的標準要比寵物食品的標準嚴格得多。例如美國食品和藥品管理局（FDA）規定人類食品中的乙氧基喹啉含量不得超過百萬分之五，而許多狗糧中的乙氧基喹啉含量則可能高達百萬分之一百五十！如果從狗狗和人類的體重比例，以及狗狗和人類對於這類含化學抗氧化劑食品的攝入總量來看，長期給狗狗吃狗糧對牠的毒害非常大！

各種防腐劑

狗糧中添加防腐劑是為了殺死微生物或者抑制微生物的滋生。大劑量的化學防腐劑對於哺乳動物的細胞有不同程度的毒性以及致癌和致突變的作用。雖然低劑量的防腐劑通常沒有明顯不良影響,然而,請設想一下,對於吃進去的每一口狗糧都含有防腐劑的狗狗來説,會是怎樣一種結果呢?

調味劑

一款優質的狗糧,應該用成分中所含的肉類和脂肪將狗糧的口味調整到足夠「誘狗」。但是,很多價格比較低廉的狗糧,為了降低成本,會加入大量狗狗不愛吃的穀物等成分。為了提高狗糧的「適口性」,廠家就會在狗糧中添加合成的調味劑。

還是那句話,你不需要是專家,但是要相信自己的直覺。如果你覺得自己長期吃入各種食品添加劑對身體有害,那麼你的狗狗也一樣,甚至情況會比你更嚴重,因為牠的體重要比你小得多!

1.8 適口性差

所謂適口性,就是指狗狗愛吃不愛吃。愛吃,就叫「適口性好」;不愛吃,就叫「適口性差」。雖然一直吃狗糧的狗狗也不會提意見,但是只要你給牠吃一次香噴噴的新鮮食材烹製的食物,牠立刻就具備了鑒別能力,開始變得不愛吃狗糧了。很多主人會因此而責怪狗狗「挑食」。其實,這只能説,和天然食物相比,狗糧的適口性要差得多。我還從來沒見過哪隻原來一直吃自製狗飯或者剩菜剩飯這類天然食物的狗狗,在吃過狗糧之後,就變得「挑食」,不愛

狗模特 Wanaka，3 歲。2015 年被現在的「媽媽」Grace 從狗肉店救下，目前和「媽媽」救的一隻貓咪「小米」過着相親相愛的幸福生活

吃天然食物了。

　　順便説一下，有些狗糧「適口性」非常好，狗狗一聞就愛吃，你倒要警惕裏面是否添加了人工的誘食劑。我有一個開寵物店的朋友，主營高檔進口寵糧。他告訴我説，有些客人從網上買過相同品牌但價格卻要低得多的冒牌狗糧，後來又從他那裏買了正品狗糧，比較下來發現狗狗非常愛吃冒牌狗糧，正品狗糧反而不愛吃。究其原因，就是因為冒牌狗糧添加了誘食劑，而正品狗糧沒有。有時候，你可能還會發現，有些廉價的狗糧，狗狗很愛吃，但對於一些優質的天然糧反而不怎麼喜歡。這時候，你一定要小心，不要以為狗狗愛吃就是好東西。

綜上所述，為了狗狗的健康，無論是從物理還是化學的角度來看，長期給狗狗食用狗糧絕對是弊大於利！應儘量避免讓狗狗長期以狗糧為主食！

2 如何挑選優質顆粒狗糧

雖說我在前面吐槽了狗糧的八宗罪，並且極力反對主人長期給狗狗以狗糧為主食，但畢竟它還有一個最大的優點：方便！即使是我自己，也會在一些特殊情況下給家裏的「毛孩子們」餵寵糧：例如實在沒有時間給牠們準備自製狗飯，或者帶牠們出門不方便準備自製狗飯，或者乾脆就是想偷懶……因此，主人最好瞭解一下怎樣挑選優質的狗糧。這樣，在不得不給狗狗吃狗糧的時候，至少能讓牠們遠離危害更大的劣質糧。

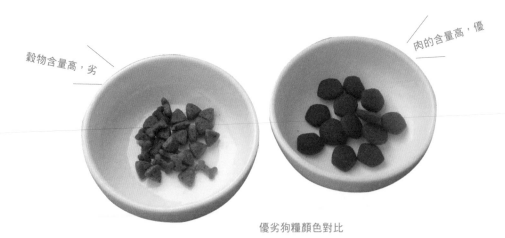

穀物含量高，劣

肉的含量高，優

優劣狗糧顏色對比

2.1 直觀判斷

一般來説,價格愈高,狗糧的質量也愈好。當然,由於現在狗糧市場上充斥着價格不低的假貨,所以這也只能作為一個參考。但是,價格低得離譜的狗糧,尤其是網上那些比米價還低的狗糧,一定是劣質的!

狗狗是不在乎食物顏色的。紅紅綠綠的狗糧是為了吸引狗主人購買而添加了色素。所以,不要買有顏色的狗糧!一般來説,顏色深的狗糧優於顏色淺的。顏色淺説明穀物含量高,肉的含量低。添加的肉類多了,顏色才會變深。

聞味道

優質的狗糧有天然的肉或者魚的氣味。而那些香氣過於濃烈的狗糧,是因為添加了香料,反而是劣質的。

看大便

我們還可以通過狗狗的大便來簡單地判斷狗糧的優劣。

① 看大便的多少

狗狗的糞便是由未消化的食物、死細胞、細菌以及未被吸收的內分泌液所組成的。如果狗糧的質量差,狗狗不能吸收利用的部分就會比較多,大便的量也就比較多;如果狗狗吃的是優質的狗糧,大便的量就會比較少。

② 聞大便的氣味

我們已經知道,狗糧中蛋白質的來源是不同的。如果狗糧中所含的蛋白質不是優質蛋白質的話,在小腸中就難以消化。狗狗拉出來的大便就特別臭。

此外,如果狗狗經常放臭屁的話,也説明狗糧中的蛋白質質量不好。

2.2 成分分析

下面分別用四種狗糧的成分表來進行實例分析，帶領大家學習如何看成分表來挑選優質狗糧。

編號	成分	營養分析保證值	保質期
A	穀物、精選牛肉、動物性油脂、植物及植物類纖維、鈣骨粉、不飽和脂肪酸、低乳糖奶粉、果寡糖和低聚果糖、多種必需維他命和有機礦物微量元素、加碘鹽、酵母、動物源性口味增強劑、抗氧化劑	粗蛋白（至少）22%，粗脂肪（至少）12%，粗纖維（至多）5%，鈣（至少）1.1%，磷（至少）0.8%，水分（至多）10%，灰分（至多）10%，鹽分 0.5%～1.5%	18 個月
B	動物肉粉、小麥、粟米、穀物副產品、豆粕、牛油、植物油、L- 賴氨酸、甜菜纖維、生物素、菸酸、維他命 A、維他命 C、維他命 D、維他命 E、維他命 K、維他命 B_1、維他命 B_2、維他命 B_6、維他命 B_{12}、泛酸、葉酸、微量元素（鋅、銅、鐵、錳、硒、碘）	粗蛋白≥18%，粗脂肪≥6%，水分≤10%，粗灰分≤10%，總磷≥0.5%，鈣≥0.6%，賴氨酸≥0.63%，粗纖維≤5%，水溶性氯化物≥0.09%	18 個月
C	雞肉粉、雞肉骨粉、鴨肉粉、鴨肉骨粉、小麥、大米、小麥粉、雞油、牛油、狗糧口味增強劑、穀朊粉、甜菜粕、礦物元素及其絡合物（硫酸銅、硫酸亞鐵等）、魚油、大豆油、維他命 A、維他命 E、維他命 D、氯化膽鹼、啤酒酵母粉、沸石粉、防腐劑（山梨酸鉀）、牛磺酸、葡萄糖胺鹽酸鹽、BHA、沒食子酸丙酯	粗蛋白≥23.0%，粗脂肪≥14.9%	18 個月
D	脫水羊肉（22%）、新鮮去骨羊肉（15%）、綠扁豆、紅扁豆、新鮮羊肝（5%）、蘋果、羊脂肪（5%）、綠豌豆、黃豌豆、芥花籽油、藻類（DHA 和 EPA 的來源）、蠶豆、南瓜、蘿蔔、羊肚（1.5%）、羊腎臟（1.5%）、冷凍乾燥羊肝、海帶、菊苣根、薄荷葉、檸檬香 營養添加物：鋅 100 毫克 生物添加劑：腸菌安定劑 抗氧化劑：維他命 E	蛋白質 27%，脂肪 15%，膳食纖維 6.5%，鈣 2%，磷 1.3%，ω-61.6%，ω-30.8%，DHA0.2%，EPA 0.1%，葡糖胺 600mg/kg，軟骨素 800mg/kg	14 個月

蛋白質含量高的優於蛋白質含量低的

首先，我們應該在狗糧的包裝袋上尋找「營養標籤」，檢查其中的蛋白質含量是多少。一般來說，蛋白質含量愈高，狗糧的質量愈好。

通常，同一品牌的幼犬糧的蛋白質含量要高於成犬糧，因為幼犬在生長發育期間，每公斤體重需要的蛋白質要高於成犬。因而，幼犬糧的價格也會高於成犬糧。也有的廠家會生產「全犬期犬糧」，就是從幼犬到成犬都能食用的狗糧。因為必須要同時滿足幼犬的需要，這種狗糧的蛋白質含量就會比較高。

我們可以看到，以上 4 種狗糧中，蛋白質含量從高到低排序依次為 D：27％，C：23％，A：22％，B：18％。先檢查蛋白質含量，我們就可以基本瞭解這幾種狗糧的好壞了。

成分表第一項為動物性來源的優於穀物類來源

測定狗糧中蛋白質的含量並不是直接測定其中蛋白質的多少，而是測定狗糧中的含氮量，再乘以固定的轉換係數，得出來的結果就是狗糧中粗蛋白的含量。也就是說，光看蛋白質含量是沒有辦法知道蛋白質的來源是甚麼、是不是優質的。穀物中所含的植物性蛋白質也統統會被計算在「粗蛋白」中。

所以，我們還需要在包裝上找到狗糧的成分表。成分表中的各種成分是以含量為順序標明的，即含量愈高的成分排名愈靠前。因此，成分表的前幾項成分是動物性名稱的狗糧，就要比前幾項是穀物類名稱的狗糧質量好。

在以上 4 種狗糧的成分表中，列於第一項至第三項的成分分別為：

A 穀物、精選牛肉、動物性油脂

B 動物肉粉、小麥、粟米

C 雞肉粉、雞肉骨粉、鴨肉粉

D 脱水羊肉（22%）、新鮮去骨羊肉（15%）、綠扁豆

可以進一步看到：A 顯然是四種狗糧中質量最差的，因為它的成分表第一位就是穀物，也就是説，在這種狗糧中穀物佔了最大的分量。單從蛋白質含量看，A 為 22% 要高於 B 的 18%。但是，從成分表可以看出，A 中 22% 的蛋白質主要是來源於穀物中的植物性蛋白質。

「肉」優於「肉粉」，有名稱的肉類優於沒有名稱的肉類

動物性成分來源是「肉」的狗糧，質量要優於來源是「肉粉」的狗糧。而所有這些動物性來源最好是有名稱的，即使是肉粉也應該有名稱。例如「雞肉」、「鴨肉」、「雞肉粉」、「鴨肉粉」等。如果簡單地標明「肉類」、「禽肉」或者「肉粉」、「禽肉粉」等，都説明是來源可疑的蛋白質。

　　根據這個標準，我們可以很容易地判定 D 是四種狗糧中質量最好的，因為它的第一項和第二項成分都是有名稱的肉——脫水羊肉和新鮮去骨羊肉。C 排名第二，因為它用的是有名稱的肉粉——雞肉粉、雞肉骨粉、鴨肉粉。B 排名第三，因為它用的是沒有名稱的「肉粉」——動物肉粉。也許你會問，難道排名第二的不應該是 A 嗎？它的動物性成分是「精選牛肉」，屬有名稱的肉啊！沒錯，單就這一項標準來看，是應該它排名第二，甚至並列第一，但是，別忘了，A 的第一項成分是「穀物」，這塊「精選牛肉」的分量太小了！

如果成分表中有鮮肉的成分，那麼同時應該有脫水肉類或者某種動物的肉粉作為支持

　　這樣可以提高狗糧中總體動物性蛋白質的含量；如果沒有，説明這項鮮肉的成分只是個噱頭。

　　因為鮮肉中含有 70% 左右的水分，如果只使用鮮肉的話，蛋白質含量就會比較低。我自己給狗狗做過饅頭，有經驗。如果在麵粉裏加入新鮮的肉碎，根本加不多，多了就無法成形了。當然，使用脫水肉類的狗糧質量要優於使用肉粉的。

　　我們看到四種狗糧中只有 D 和 A 使用了鮮肉。D 的「新鮮去骨羊肉」有「脫水羊肉」作為支持，所以蛋白質含量高達 27%，而 A 雖然使用了「精選牛肉」，卻沒有其他乾燥的肉類或者肉粉作為支持，可見它的 22% 的蛋白質含量中，真正來源於肉類的非常少。所以，D 的質量顯然要優於 A。

有名稱的脂肪來源優於沒有名稱的脂肪來源

　　例如「雞油」「鴨油」等有明確名稱的脂肪來源，要優於「禽類脂肪」等沒有明確名稱的。最為可疑的是泛泛地標明「動物脂肪」的，這種表述理論上可以是任何來源的動物脂肪，包括餐館回收的地溝油。

讓我們來看一下四種狗糧的脂肪來源：

A 動物性油脂　　B 牛油、植物油

C 雞油、牛油、魚油、大豆油　　D 羊脂肪

李文俊先生的狗 Kimi

A 不幸又中槍，排到末位去了！而 B 使用的「植物油」也是值得懷疑的，因為它沒有明確說明是哪種植物油。

副產品愈少愈好

狗糧成分中可能存在的副產品有兩大類，一類是動物副產品，一類是植物副產品，無論是哪一類，都是我們不希望看到的成分。

動物副產品包括肉類副產品和禽類副產品，是指不用於人類食用的、動物身上的任何一個部分。這些動物的副產品不僅所含的蛋白質質量低，還積蓄了大量的化學物質，不利於狗狗的健康。如果看到某種狗糧的成分中有動物副產品，那麼應該果斷地拒絕購買。

植物副產品指某種植物被人類加工利用後的剩餘部分。例如番茄渣、甜菜渣等各種蔬菜、水果的渣。這種植物副產品和新鮮的植物相比，只是營養成分遭到了破壞，並沒有太大的壞處。所以，如果看到成分中有一兩項渣類成分，也無須緊張。當然，出現的植物副產品愈多，在成分表中的位置愈靠前，狗糧的質量愈差。

在我們用來舉例的四種狗糧中，沒有找到動物副產品的成分。但是，在 A 中可以看到一項成分：植物及植物類纖維。首先，這是甚麼植物？又是沒有名稱的，馬上差評！其次，植物類纖維，就是渣。在 B 中有：穀物副產品、

甜菜纖維。這裏出現了兩種植物副產品，除了穀物副產品之外，還有一種「甜菜纖維」，就是甜菜渣。C 中出現了「甜菜粕」，也就是甜菜渣。只有 D 中找不到任何形式的副產品，都是正規的植物名稱：綠扁豆、紅扁豆⋯⋯所以，根據這個標準，我們也很容易判定 D 質量最好、A 最差。

食品添加劑

我們在 A 狗糧中找到了：動物源性口味增強劑、抗氧化劑；在 C 狗糧中找到了：狗糧口味增強劑、防腐劑（山梨酸鉀）、BHA、沒食子酸丙酯（一種防腐劑）；而在 B 中沒有找到任何此類添加劑；在 D 中只找到了一種天然抗氧化劑——維他命 E。按照這個標準，顯然 B 和 D 要優於 A 和 C。

但問題來了，分析到現在，相信你也已經基本瞭解，B 並不是一款好狗糧，為甚麼它甚麼食品添加劑都沒有呢？答案是：不可能！在 B 中，我沒有找到任何的調味劑、防腐劑和抗氧化劑。如果說，不添加調味劑還有可能，那麼不添加任何防腐劑和抗氧化劑就絕對不可能了。事實上也不太可能不添加調味劑，按照它除了第一項是肉粉，後面再也沒有出現過肉的配方，如果不加調味劑，狗狗是不可能愛吃的。

香港目前對寵糧產品包裝說明並沒有嚴格要求。而愈來愈多的寵物主人開始瞭解如何通過看成分表來判斷寵糧的優劣，所以，很多精明的廠家就開始在成分表上做手腳，把成分表寫得天花亂墜，甚麼「走地雞」「精選牛肉」都會出現在低價狗糧的成分表中。而在歐美，對寵糧成分表有嚴格規定，是甚麼就寫甚麼。

看保質期

看從生產日期到失效日期，保質期是多長。保質期並非愈長愈好，而是恰好相反。一般進口糧中，加了化學防腐劑（BHA、BHT、乙氧喹）的，其保質期可長達 2 年。使用天然防腐劑的進口糧保質期要短一些，一般在 14 個月左右。

在我們的四款範例狗糧中，只有 D 的保質期為 14 個月，這也可以反證 D 沒有添加化學抗氧化劑。

現在公佈答案，下表是前面舉例的四種狗糧：

編號	產地	價格（每公斤）	排名
A	中國天津	17.5 元	3
B	中國上海	13 元	3
C	中國上海	32 元	2
D	加拿大	83 元	1

其實，看 A 的價格，我們就可以知道它要麼只使用了極少量的「精選牛肉」，要麼根本就沒有使用「精選牛肉」，或者它所謂的「精選牛肉」只是選用了一些牛肉的餘料而已。

3 狗糧市場現狀

3.1 天然糧和普通商業糧

目前市場上的狗糧可以大致分為天然糧和普通商業糧。

天然糧是指全部採用人類級別的原料,即用含優質動物性蛋白質食材、完整的穀物(而不是穀物碎粒)、水果以及蔬菜等製成的狗糧,不含 4D 產品、不使用誘食劑及非天然防腐劑等有害物質。很多優質的天然糧甚至不含穀物,即無穀天然糧,以水果作為碳水化合物的來源。

而普通商業糧的原料則多少都含有人類棄之不用的成分。

很顯然,天然糧要比普通商業糧好。有條件的話,最好是購買天然糧。但是,市場上有很多打着天然糧旗號的普通糧,所以在購買的時候,要注意看成分表辨別。

市場上有一些狗糧知名度非常高，是因為廠家將很大一部分利潤花在了廣告上，而不是在產品本身。所以，這些狗糧其實並不是最好的。當然，因為是大廠家，而且有知名度，所以也不會是劣質糧。而一些真正的天然糧生產廠家則會把相當一部分利潤用在產品本身，所以知名度反而不如大眾化的商業糧。

「WDJ」（*Whole Dog Journal*）是美國的一本專業寵物期刊，每年都會對各大狗糧品牌進行獨立測評，並向大眾推薦通過測評的品牌。凡是「WDJ」推薦的品牌都不會差。如果想要瞭解優質狗糧品牌，可以到網上搜索「WDJ」當年的榜單。不少優質的天然糧都在榜單上。

如果因為經濟的原因，只能購買普通商業糧，那麼至少也要選擇大廠家生產的，質量有一定的保證。寧願給狗狗吃剩菜剩飯，也千萬不要在網上買無名小作坊甚至是個人生產的便宜狗糧！小作坊和個人生產的狗糧不論配方研發、生產設備、原材料質量還是產品質量控制與檢驗都難以保證。

4 購買和餵食顆粒狗糧應避免哪些錯誤

前文已介紹了長期給狗狗吃狗糧對其健康的影響，此外，主人挑選和儲存袋裝狗糧以及餵食的方法不當也會讓狗糧給狗狗帶來安全隱患。

1

錯誤：買狗糧時不檢查保質期。

正確：每次都應檢查剩餘保質期。

剩餘保質期愈長愈好，至少應還有 6 個月。剩餘保質期太短的狗糧，有脂肪已經開始氧化的風險。

2

錯誤：為中小型犬購買大包裝的狗糧。

正確：應購買適當大小的包裝，確保所購買包裝內的狗糧能在 2～3 周內吃完。

狗糧開封後，暴露在空氣中的時間愈久，氧化得愈厲害。購買大包裝的狗糧雖然經濟，但卻給狗狗的健康帶來隱患。

3

> **錯誤：**將狗糧儲存在溫暖或潮濕的地方。
> **正確：**為了保持狗糧的新鮮，延緩氧化過程，應將狗糧儲存在陰涼、乾燥、避光的地方。

有些主人喜歡把狗糧放在廚房水槽下方的櫥櫃中，這個位置非常潮濕，容易使狗糧霉變。

4

> **錯誤：**將狗糧袋拆封後敞開封口存放。
> **正確：**拆封後要注意重新密封。

敞開封口會增加狗糧和氧氣接觸的機會，從而加速氧化變質。

5

> **錯誤：**將整袋狗糧倒入其他容器內，尤其是塑料桶裏。
> **正確：**儲存狗糧的最好辦法是採用原包裝袋。如果圖方便，可以將狗糧連包裝袋一起放入塑料桶，或者從包裝袋中分裝出1周左右的量到食品安全級別的密封容器中，例如鐵質餅乾桶，但是要注意及時清潔餅乾桶。

很多主人喜歡把整袋狗糧倒在一個塑料桶裏，這樣每次取用會比較方便。還有些主人會使用自動餵食桶，一次性在桶裏添加整包狗糧。

使用塑料桶有幾個問題。首先，有許多塑料容器並不是用「食品安全」級別的塑料製成的，而狗糧的表面噴塗了一層油脂，這層油脂會使增塑劑等有害物質加速從非食品安全級別的塑料中析出，進入狗糧。

其次，如果使用的塑料桶是透明的（包括很多餵食桶），又沒有注意避光，就會加速油脂的氧化。

再者，如果每次倒入一袋新的狗糧之前沒有徹底清空並清潔容器，那麼你實際上就是將殘留在桶底的、舊糧中已經酸敗的油脂以及黏附在桶壁的酸敗油脂「種植」在每一批新糧中。

所以，如果因為工作忙，不得不使用自動餵食桶的話，一定要注意挑選食品安全級別以及不透明的材質，注意蓋上桶蓋，每次徹底清空並清潔餵食桶後再添加新糧。

錯誤：在狗狗吃完整袋狗糧之前就扔掉包裝袋。

正確：保留包裝袋至狗狗吃完整袋狗糧後兩個月。

萬一狗狗生病或者出現過敏症狀，保留的包裝袋可以讓醫生瞭解餵食的確切信息，幫助做出正確診斷。如果事態發展到造成嚴重疾病或者死亡，那麼狗糧生產廠家也需要這些信息才能確鑿地將該種狗糧（以及該批次的狗糧）和發生的問題相關聯。

錯誤：一種狗糧吃完，直接更換另一種新狗糧。

正確：更換狗糧時，應遵循1/4原則。每種狗糧中的成分不盡相同，所以如果一下子更換成新狗糧，狗狗的身體會因為來不及產生足夠的、相應的消化酶而導致腹瀉。因此，更換狗糧時應遵循1/4原則，即先用1/4的新糧混合3/4的舊糧餵食2~3天，如果狗狗一切正常，再用1/2的新糧混合1/2的舊糧；然後是3/4的新糧加1/4的舊糧；最後完全換成新糧。

關於
自製狗飯

1 自製狗飯的好處

1.1 安全營養

　　所有食材都由主人親自購買，並採用儘量少破壞營養成分的方式烹飪。狗狗吃下肚子的是哪些食物，主人一清二楚。

1.2 便於調整

　　如果狗狗的健康狀況發生了問題，例如過於肥胖，或者患了糖尿病、泌尿系統結石、慢性腎炎等疾病，都可以有針對性地調整飲食。商家或者獸醫可能會告訴你，狗狗得了這些病，必須要吃處方糧。但是，仔細想一下，這些病人類也會得，但人類得這些病時，醫生會跟患者說：「你得糖尿病了，從現在開始不可以自己做飯，必須買處方糧吃」嗎？當然不會！醫生會說，你不可以吃含糖的食物，多吃雜糧等。其實處方糧就是根據疾病的特點對狗糧的配方進行了調整。這樣的調整，我們自製狗飯時完全可以很方便地實現。

來福等著吃飯

1.3 易於消化

自製狗飯的食物成分是以狗狗最容易消化的肉類為主，因此易於消化。前面講過，在更換狗糧品種時，要遵循 1/4 原則，慢慢地把舊糧換成新糧。而我在給家裏的「毛孩子們」做飯時，經常會隨時更換食物品種，完全不需要逐步替換。我們人類自己吃飯不也是這樣？誰今天吃道新的菜還需要用昨天的剩菜拌一下才吃呢？

此外，主人在給狗狗做飯時，狗狗對於美食的期待，以及聞到廚房飄來的香味，都會刺激消化液的分泌，為消化食物做好充分的準備。

1.1 更適合容易過敏的狗寶貝

有些狗狗容易過敏。自製狗飯時可以每次只添加一種蛋白質來源，便於找到狗狗的過敏原，以後也很容易避免，只要不使用含這種蛋白質的食材就可以了。我家「來福」很容易食物過敏，我就是用這種方法發現牠對牛肉和海魚過敏。現在給牠做飯時，就會注意避開這兩類食物。

狗糧中往往同時有多種蛋白質來源，尤其是含有「肉粉」成分的，你根本不知道其中含有哪些肉類，因此難以判斷到底是哪種成分引起狗狗過敏。現在有些高端的低敏狗糧，就是採用了單一的蛋白質來源。但這類狗糧價格昂貴，一旦發現狗狗對該種狗糧過敏，就得浪費整袋狗糧了。

1.5 經濟實惠

和優質的高端狗糧相比，自製狗飯在食材的選用上可不比狗糧差，甚至可以更好，但價格則要低廉得多，因為沒有了工廠加工、運輸、營銷等環節。

1.6 適口性好

自製狗飯的天然味道，讓所有有機會嘗試的狗狗都會愛上它。尤其是對於生病、手術後以及胃口逐漸變差的老年犬，自製狗飯是最好的選擇。

要注意的是，自製飯食也無法讓狗狗通過撕咬、摩擦來清潔牙齒，所以應經常給狗狗刷牙並提供生骨肉讓狗狗啃咬，以保持口腔衛生。

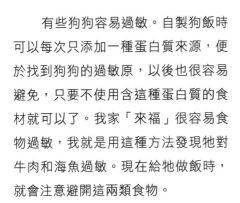

2 自製狗飯的原則

2.1 食物種類要豐富，確保給狗狗提供全面的營養

　　自製狗飯，主人最擔心的就是：我不是營養師，如何保證營養均衡？其實我們的爸爸媽媽從小就已經教給我們保證人類營養均衡的方法了：不要挑食！這個方法同樣適用於狗狗。

　　每一種食物中所含的營養物質各不相同，為了確保狗狗獲得全面的營養，最好的辦法就是定期變化食材種類。

　　例如這周給狗狗提供以鴨肉為主的飲食，下周可改成以雞肉為主，再下周以魚肉為主。今天給其食物中添加橄欖油，明天換成三文魚油。蔬菜的品種也應經常變化。

　　要注意的是，最好對狗狗的食譜做好記錄，一旦發生問題，容易追溯。為了減少主人的麻煩，也不必天天換花樣，一周變化一次食譜就可以了。

2.2 由少至多，一樣一樣逐步增加食物品種

每一隻狗狗都是不同的個體，對於不同的食物會有不同的反應。我們在給狗狗做飯時，要確保兩點：

不會過敏

過敏症狀包括：渾身瘙癢，有時有紅疹，還有可能腹瀉，而且這些症狀發生的時間和進食時間密切相關。

消化良好

消化不好的表現：爛便、腹瀉。

第一次給狗狗吃自製狗飯時，應先只餵一種肉類，例如雞胸肉。如果狗狗吃了之後，沒有過敏反應，大便也正常，説明雞胸肉對你家狗狗是安全的。

下一次可以添加一種含碳水化合物的食物，例如米飯。

再下一次添加一種蔬菜，例如椰菜。這樣你就有了狗寶寶的第一道安全食譜：雞胸肉＋米飯＋椰菜。

連續食用一周之後，可以更換蛋白質來源，將雞肉換成鴨肉，保持米飯和椰菜不變。一周後，再將鴨肉換成牛肉。這樣逐一測試並做好記錄，以後就可以比較隨意地在食譜中添加已通過測試的蛋白質來源了。

需要注意的是，熟的雞肉不會引起狗狗過敏，不等於生的雞肉也不會引起過敏。反之亦然。我就曾碰到過一隻名叫「天天」的貴婦狗，牠吃煮熟的鴨肉沒問題，但是吃完生的鴨肉就發生了過敏反應，渾身瘙癢。所以，應把生的、熟的食物所含的蛋白質看成兩種蛋白質，分別進行測試。

在確定了幾種常用的肉類之後，再更換碳水化合物來源，將米飯換成番薯、南瓜等，最後再更換蔬菜。注意，每次只能更換一種食材，這樣，萬一有甚麼問題，很快就可以找到原因。

2.3 避免烹飪時間過長、溫度過高

高溫會破壞食物中的營養物質。對於肉類和蔬菜,建議先把水燒開,然後把切碎的食材倒入沸水中略煮幾秒鐘即可。

2.4 富含碳水化合物的食物要充分糊化

狗狗體內缺乏澱粉酶,難以消化米飯、馬鈴薯、番薯等富含碳水化合物的食物。因此這類食物一定要用水儘量煮成糊狀,這樣更容易消化。

2.5 保留燒煮食物所用的水

可以把煮過食物的水拌在飯裏,或者單獨給狗狗喝,這樣可以避免浪費流失在水中的水溶性維他命等營養物質。

2.6 不宜在狗飯中添加食鹽等調味品

具體內容參見第 59 頁「狗狗到底能不能吃鹽」。

2.7 正常情況下要以肉食為主

新鮮肉類在飲食中的重量比(生食重量)一般應在 60% 左右,以蔬菜和富含碳水化合物的食物為輔。

2.8 注意補鈣

穀物、魚類、畜肉類、禽類以及內臟的含鈣量很低。其中,魚類、畜肉類、禽類以及內臟不僅含鈣量很低,還含有豐富的磷。過量的磷會影響身體對鈣的吸收,反之亦然。因此,如果狗狗的飲食中含有這些食物,就必須要補充鈣,以維持鈣磷比例的平衡。

所以我們在自製以肉食為主的狗飯時,要注意補充鈣,一般來講經常給狗狗餵些生骨肉就可以避免缺鈣。也可以在食物中添加些自製的蛋殼粉(製作方法見第 181 頁「天然鈣粉」)或者搭配些含鈣量較高的食物,如奶製品、豆製品等。

2.9 食物的消化率愈高愈好

同樣是蛋白質來源,狗狗對於動物性蛋白質的消化吸收要比植物性蛋白質好。因此,在制定食譜時,應以魚類、肉類為主要的蛋白質來源,可適當添加豆製品作為輔助的蛋白質來源。同樣是碳水化合物來源,狗狗對於粥的消化吸收就要比硬米飯好。可以通過觀察大便來判斷食物的消化率。如果餵同樣的量,食用某種食物後大便的量較少,就說明這種食物的消化率比較高。如果吃了某種食物後狗狗的大便比較軟爛,或者在糞便中發現某種食物的原形,就說明狗狗對這種食物不太消化。

2.10 迎合狗狗的口味

人類在品嘗美味的時候,最主要的感官是味覺。而狗狗則主要靠嗅覺。

因此,要做出狗狗喜歡的美食,重要的是要讓食物散發出牠們喜歡的香氣。添加一些狗狗喜歡的氣味,例如可以用肉湯、雞湯或者少量動物肝臟搗成

泥，或者將雞皮等炒香後拌入狗狗的食物中。這樣做出來的飯，保證你家的狗狗愛吃。

　　其次，適當對食物進行加溫，也有助於食物香氣的散發，讓食物變得更加「誘狗」。

　　此外，狗狗對味覺也有自己的偏好。作為食肉動物，狗狗最喜歡的味道是「鮮」味，其實就是肉中的氨基酸的味道。牠們對這種味道非常敏感，能夠品嘗出各種肉之間的區別，並形成自己的愛好。據說，大部分的狗狗都特別鍾愛牛肉。

　　狗狗還比較喜歡甜味。這可能和犬類的祖先在捕不到獵物時，也會用野果來充飢有關。狗狗對於鹹味沒有甚麼偏愛，所以，不用想着給狗狗食物中加點鹽來調味。

　　最後，主人的行為也會影響狗狗對食物的喜好。大部分狗狗會覺得主人吃在嘴裏的一定是好東西。所以，在引進一樣新的食物品種時，如果狗狗不愛吃，主人可以嘗試自己當着狗狗的面先吃一口，再從嘴裏吐出一小口給牠吃。

3 狗狗到底能不能吃鹽

據說狗狗不能吃鹽，吃了以後容易掉毛和有淚痕。但是有細心的寵物主人發現狗糧裏都會添加氯化鈉（鹽的主要成分）。那麼，狗狗到底能不能吃鹽？在自製狗飯的時候是否需要添加鹽分？

3.1 說法一：狗狗吃鹽後會掉毛和有淚痕

我養的第一隻狗 Doddy 是北京犬。那時我還沒有研究狗狗的營養，都是我父親去菜市場買些肉類的餘料煮給牠吃。父親固執地認為淡的食物「沒有味道」，所以總要給 Doddy 的飯食加上鹽或醬油來調味。當時 Doddy 的確有很深的淚痕，但毛髮卻沒有問題，除了正常換毛，沒有不正常地大量掉毛。Doddy 的淚痕，其實並不應該歸罪於食鹽。北京犬這種眼睛比較大而突出的品種，本身就容易因為眼球受到毛髮灰塵等刺激而分泌過多淚液，加上我不懂護理，沒有經常給牠清除淚痕，導致淚痕愈來愈深。

我認識一隻名叫阿蘭的北京犬。2016 年 6 月，我寫這段文字的時候，阿蘭已經 16 歲了。牠的主人長期給牠買鴨胗，用醬油和料酒滷好當主食，還經常給牠買人類的零食——牛肉乾。

阿蘭也沒有異常掉毛的現象。同時，因為主人打理得仔細，淚痕也不是很明顯。

我還見過許多長年吃人類剩菜剩飯（都是含有食鹽的）的唐狗，沒有一隻有明顯的淚痕。

中國著名的寵物營養師王天飛老師也在他的博文《寵物食品界的幾大謠「鹽」》中說，「目前還沒有找到任何證據證明寵物的脫毛、淚痕分泌與食鹽有關係的相關科學論著。」

3.2 說法二：狗狗沒有汗腺，鹽分無法從汗液中排出，所以不能吃鹽

這也是流傳較廣的、貌似很有道理的一種說法，然而，卻是經不起推敲的。

我們先撇開狗狗有沒有汗腺這個問題不談，狗狗的確不會像人類一樣大汗淋漓。但是，你有沒有想過，如果不刻意去健身，你一年有多少天會大汗淋漓呢？但是，在不出汗的日子裏，你不是照樣會吃加了鹽的菜嗎？那麼，多餘的鹽分（鈉離子）是從哪裏排出體外呢？當然是尿液了！這是鈉離子排出體外的最主要途徑。

如果今天吃得太鹹了，你會怎麼樣呢？是不是會覺得口渴，比平時多喝水，然後多上廁所？這就是身體的一個自然調節方法。沒有人會因為吃得太鹹了，就去出身汗，把多餘的鹽分從汗水中排掉吧？

綜上所述，出不出汗和能不能將多餘的鹽分排出體外是沒有關係的。

3.3 狗狗需要鹽嗎

食鹽的主要成分為氯化鈉，是狗狗必不可少的一種營養物質。長期缺乏氯化鈉，狗狗會出現飲水減少，甚至脫水、食慾不振和精神萎靡等症狀。但是因為很多食物中都含有鹽的主要成分氯化鈉，而且鹽多一點少一點狗狗都能適應；所以一般情況下無須給狗狗的食物中添加鹽分，偶爾吃了一點加鹽的食物也沒有關係。

3.1 鹽吃多了會有甚麼壞處

鹽吃多了，並不會導致狗狗掉毛或者產生淚痕，而且也不會有其他明顯的不良後果。這跟我們人類是一樣的。如果吃得太鹹，就會多喝水，通過尿液把過多的鹽分排泄出去，暫時也不會有甚麼嚴重後果。所以，如果偶爾給狗狗吃得太鹹，就讓牠多喝水、多撒尿。

但是，對於人類來說，長期攝入過多鹽分，容易引起高血壓等心血管疾病，同時還會增加腎臟負擔，這點已經成為共識；所以我們人類現在已經開始大力倡導低鹽飲食。

雖然目前還沒有具體的研究數據，但對於同為哺乳動物的狗狗來說，如果長期攝入過多的鹽分，可能也會導致和人類類似的健康問題。

3.5 吃多少鹽合適

世界衛生組織建議成年人每人每天攝入的鹽分應≤5克。按照人的體重50公斤，狗狗的體重10公斤來計算，狗狗每天攝入的鹽分大約應該為人類的1/5，即≤1克。簡單地說，因為狗狗的體重比成年人小得多，所以，我們吃起來比較鹹或者正常的鹹味，對狗狗來說就是太鹹啦！

狗糧：不需要額外補充鹽分

如果你家狗狗是以狗糧為主食，已含有食鹽了，那麼就不需要額外再補充鹽分了。但是，你應該選擇含鹽適量的狗糧，不要選擇含鹽量過高的狗糧。如果你家狗狗一天吃100克狗糧，那麼1%左右的含鹽量是合適的（相當於1天攝入1克鹽），超過1%就太高了，不適合長期吃。

生骨肉或者以肉為主的自製狗飯：不需要額外補充鹽分

如果你是給狗狗餵生骨肉或者以肉為主的自製狗飯，那麼無須額外補充鹽分，因為肉中本身含有鹽。

我家目前的三隻狗狗（分別養了近 7 年、3 年和 2 年）長期吃我做的不添加食鹽的自製狗飯（肉類佔 60% 左右）以及生骨肉，偶爾吃一次狗糧（平均 1 個月 1 次）。到目前為止，一切正常，沒有出現缺少氯化鈉的任何症狀。

以富含碳水化合物的食物為主的自製狗飯：需要添加 1% 左右的食鹽

如果你是給狗狗餵以富含碳水化合物的食物為主的自製狗飯（對於正常狗狗絕對不建議這樣餵，但在特殊情況下，例如患有胰腺炎的狗狗，就需要這樣的特殊飲食），那麼就要添加 1% 左右的食鹽。

4 如何自製狗飯

4.1 選擇食材

首先我們要選擇蛋白質、碳水化合物、維他命和礦物質以及脂肪等主要營養元素的來源。

蛋白質的來源

肉類：雞肉、鴨肉、牛肉、羊肉、魚肉、豬肉等。

動物副產品：內臟及血。

奶製品：芝士、乳酪、奶粉等。

蛋類：雞蛋、鴨蛋、鵪鶉蛋等。

豆製品：豆腐、豆腐乾等。

> ❶注意：不同種類的蛋白質應逐一引入，以便確認狗狗是否會對該種蛋白質產生過敏反應。

碳水化合物的來源

瓜果類：如蘋果、梨、香蕉、老南瓜等。

穀物類：如大米、小米、小麥、大麥、燕麥等。

根莖類：如番薯、馬鈴薯等。

關於碳水化合物，你需要瞭解：

澱粉類的碳水化合物，狗狗不易消化

　　穀物、馬鈴薯、番薯、老南瓜等的主要成分就是澱粉。澱粉屬多糖，必須要通過澱粉酶水解，轉化成葡萄糖之後，才能被身體吸收利用。狗狗的唾液中不含澱粉酶，小腸中含的澱粉酶也很少；所以在選擇澱粉類的食材作為碳水化合物來源時，要注意充分水煮，使其糊化，這樣才便於狗狗消化吸收。

水果也含碳水化合物

　　水果中所含的碳水化合物主要為葡萄糖、果糖和蔗糖。其中，葡萄糖和果糖屬單糖，可直接被身體所吸收；蔗糖屬雙糖，也比較容易消化。水果中還富含各種維他命、礦物質以及適量的膳食纖維；所以，用水果代替穀物，作為狗狗食物中碳水化合物的來源是非常好的。

　　蘋果是最佳的選擇，它價格不高，很常見，而且蘋果中所含的果膠有助於狗狗的腸胃蠕動，能幫助消化。煮熟的蘋果還能幫助腸道內的有益菌繁殖，有止瀉作用。西方有句諺語叫作「每天一蘋果，醫生遠離我」。蘋果對於狗狗同樣也是極好的。

富含碳水化合物的食物不宜多吃

　　狗狗畢竟是「以肉食為主的雜食動物」，如果狗狗飯食中碳水化合物的含量過高，會造成蛋白質等其他重要營養物質的缺乏。同時，過多的碳水化合物會轉化成脂肪儲存在體內，造成狗狗肥胖，還可能因為不消化而導致狗狗腹瀉。

維他命、礦物質的來源

　　蔬菜、水果是維他命、礦物質的良好來源，狗狗的日常飲食裏可以少加一些。各種漿果，如藍莓、蔓越莓、士多啤梨等，價格比較高，作為需要量相對較大的碳水化合物來源有點奢侈，但可以作為維他命和礦物質的來源適當添加幾粒。這類水果有抗氧化作用，能提高狗狗的免疫力，而且狗狗也比較愛吃。

關於蔬菜，你需要瞭解：

1 因為狗狗無法消化過多的膳食纖維，選擇蔬菜的時候，要選擇膳食纖維較少的

嚼在嘴裏沒有渣或者渣很少的蔬菜，就是膳食纖維較少的。像竹筍這樣含有大量粗纖維的絕對不要給狗狗吃。在處理蔬菜的時候，也要注意去除膳食纖維過多的部分，例如蘆筍的皮、西蘭花的莖部（如果不想浪費，也可以把莖去皮後再給狗狗吃）等。

2 能夠生吃的蔬菜瓜果儘量生吃，最大程度地保留營養成分

一般來説，人類可以生吃的蔬菜（例如蔬菜沙律的原材料），狗狗都可以生吃。但是番茄建議煮熟了吃。番茄煮熟後，能提高其中茄紅素的吸收率。茄紅素作為抗氧化劑有保護心血管以及抗癌防癌的功能。雖然加熱會破壞番茄中所含的維他命 C，但是狗狗可以在體內合成維他命 C，一般不需要從食物中補充。所以，對於狗狗來說，吃煮熟的番茄比吃生的更有意義。

此外，紅蘿蔔含有狗狗無法消化的木質素以及難以消化的澱粉，所以給狗狗吃紅蘿蔔最好切碎、煮爛，並且一次不要吃太多。我一般每頓飯只加幾片切碎的紅蘿蔔。如果發現狗狗的糞便中有未消化的紅蘿蔔，那麼就要檢查一下：是不是紅蘿蔔的量加太多了？是不是切得不夠細？弄熟爛之後會不會改善？

3 蔬菜切得愈碎愈好，最好是用碎菜機打碎，這樣有利於消化。

4 每次選用 2 種蔬菜，經常變換品種。

5 根據狗狗的情況選用不同的蔬菜。

例如，果菜類的蔬菜含水分多，比較佔胃的容量。對於胃容量本身就很小的幼犬來説，就不太適合，因為幼犬應主要攝入蛋白質和脂肪來滿足身體生長的需要。但是，對於那些需要減肥而食量又大的狗狗來説，可以適當多添加這類蔬菜，來「騙騙」狗狗的胃。一般情況下，建議選用葉菜。

脂肪的來源

植物油：橄欖油、亞麻籽油、豆油、粟米油、葵花子油、芝麻油、花生油、椰子油等。植物油儘量選用冷榨的，這樣的油比較健康。

動物油：雞油、鴨油、魚油等。

肉類、蛋黃中也含有脂肪。

關於脂肪，你需要瞭解：

1 **脂肪是熱量的來源之一**

幼犬、工作犬等需要大量熱量的狗狗，要在食物中提高脂肪含量。
而肥胖的狗狗，就要減少食物中的脂肪。

2 **脂肪過多或過少會導致的健康問題**

狗狗攝入的脂肪過多會導致油性大便及腹瀉，長期過多攝入則會導
致肥胖。

脂肪缺乏也同樣會導致問題，例如毛皮質量差以及生殖缺陷。長期
給狗狗以穀物等素食為主食的話，就會導致脂肪缺乏。

攝入的脂肪中缺乏必需脂肪酸，也會導致健康問題，如皮膚損害、
出現角質鱗片、體內水分經皮膚損失增加、毛細血管變得脆弱、免疫力
下降、生長受阻等。

3 **注意脂肪攝入的平衡**

自製狗飯要注意飽和脂肪酸和不飽和脂肪酸，特別是 ω-3 系列不
飽和脂肪酸和 ω-6 系列不飽和脂肪酸的平衡。如果狗狗的食物是以肉
類為主的，就不要再添加動物油脂了，最好每次添加少量的冷榨植物油，
並且經常更換植物油的品種。

常用食用油中，花生油、粟米油、葵花子油、芝麻油的 ω-6 系列
不飽和脂肪酸含量較高，各種陸地動物的肉中，例如牛肉、羊肉、雞肉
等也富含 ω-6 系列不飽和脂肪酸；而 ω-3 系列不飽和脂肪酸則主要存
在於海魚和海藻中，植物油中的亞麻籽油、紫蘇油也含有較為豐富的
ω-3 系列不飽和脂肪酸。

1.2 計算分量

根據公式計算分量

剛開始自己動手給狗狗做飯時，可以先根據狗狗的體重，按照下面的經驗公式算出所需食材總量：

總的食物量（燒煮前）= 體重 ×3%

再根據下面的比例分別算出每一類食材的量：

蛋白質來源：碳水化合物來源：維他命、礦物質來源 = 6：2：2

例如一隻 10 公斤的狗狗，每天需要的食物總重量為：

10 公斤 ×3% = 0.3 公斤 = 300 克，

如果我們用雞胸肉、米飯和蔬菜來給牠準備飯食，那麼需要：

生的雞胸肉：300 克 ×60% = 180 克；

米飯：300 克 ×20% = 60 克；

蔬菜：300 克 ×20% = 60 克。

以後就可以根據食材的大小估算狗狗所需要的量了。

小貼士

可以採用「體積法」來估算各種食材的量。即把碗視為一個圓，把圓一分為二，先把切好的蛋白質類食材放滿半個圓，再把碳水化合物類食物和維他命、礦物質類食物分別平分到另外 1/2 圓內。

先少量，再根據狗狗生長情況逐漸添加調整

每一隻狗都是不同的個體。不同的品種、不同的生長階段（例如青年、老年、懷孕、哺乳等）、不同的活動量等都會造成對營養需求的差異。

主人應先根據上面的公式為狗狗制定出一份基礎的食量表，寧少勿多。然後根據狗狗的生長情況進行調整。（具體參見第 124 頁「吃多少才算合適」）

1.3 烹調

先煮肉類

最簡單的烹調方法就是水煮。

把適量水燒開,然後倒入切好的肉塊。略煮幾秒,至表面變色即可關火。撈出肉塊盛入碗中備用。

其實狗狗完全可以吃生肉,煮一下的目的最主要是獲得肉湯。所以不要煮太久,以免破壞營養成分。

然後用肉湯煮澱粉類食物,例如米飯、番薯、馬鈴薯等

用肉湯煮能提高這類食物的適口性。因為狗狗不易消化這類食物,所以煮的時間要長一點,讓其儘量糊化。如果是米飯的話,最好煮成粥。番薯和馬鈴薯之類則至少要煮到能用勺子輕易地壓成泥。

處理蔬菜

澱粉類食物煮好後關火,能生吃的蔬菜切碎直接加入,不能生吃的蔬菜用小火略煮。

對於幼犬和老年犬,最好用攪拌機將米飯和蔬菜打成糊,這樣更容易消化。

如果沒有攪拌機,也可以不打糊,但要將蔬菜切得儘量碎一些。

1.1 調味（可以省略）

將飯菜糊拌入肉塊即可

最後可以在飯菜上面加一點「調味料」。能增強狗狗食慾的調味料有：三文魚油、雞油、鴨油、乳酪、芝士、炒香的雞皮、雞肝泥（雞肝煮熟打成泥）等。用雞油、鴨油調味，量要儘量少，只要灑一點油，讓食物聞起來有香味就行了。

有時候，狗狗對於從來沒有吃過的食物會拒食。小時候吃的食物品種愈少，就愈不容易接受新品種。對於這種情況，在狗飯表面加點「調味料」能誘導狗狗開始嘗試。

我家「小白」3 歲之前一直在外流浪，據救助人說是以吃貓糧維生。剛開始給牠吃雞肉時，牠聞一聞就走開了，估計是以前從來沒有吃過。我把雞肉切成小塊，拌點鴨油後，「小白」很快就吃了。幾次之後，不加鴨油，牠也會主動吃雞肉了。狗糧表面都會噴塗一層油脂，就是為了提高狗糧的適口性。

自製狗飯食材舉例

營養素	類別	食材名稱	備註
蛋白質來源	肉類	雞胸肉、鴨胸肉（加工方便，無須去骨，容易切碎和煮熟）、鴨腿（價格比鴨胸肉便宜，但是需要去骨、去脂肪，加工起來略為麻煩）、牛肉、羊肉、豬瘦肉	所有的肉類應儘量去除明顯的脂肪，以免狗狗攝入過多油脂。 豬肉哪怕是瘦肉的脂肪含量也比較高，而且脂肪顆粒較大，不利於消化，因此，最好不要經常給狗狗吃豬肉。
	魚類	青鯪魚（塘虱）、帶魚特別是帶魚尾巴、三文魚邊角料、魷魚	魚肉蛋白質含量豐富，而且相對於禽畜肉來說更容易消化，是很好的蛋白質來源。 和淡水魚相比，海魚中含有更多的維他命和礦物質，同時海魚的魚油中還含有豐富的 ω-3 系列多不飽和脂肪酸。 如果生食（淡水魚含寄生蟲的可能性較大，不建議生食），不用擔心魚刺的問題，因為生魚魚刺柔軟而有韌性，並且被魚肉包裹，狗狗嚼碎後連肉帶刺吞下，完全不會有問題。但是煮熟的魚肉和魚刺很容易分離，且魚刺會變硬，這樣就會有劃傷消化道的危險，必須挑出魚刺後再給狗狗食用。也可以連肉帶刺剁成泥，煮熟了給狗狗吃，這樣還能補天然鈣。
	動物副產品	雞肝、鴨肝、雞胗、鴨胗、雞心、豬心、雞血、鴨血	雞肝營養豐富，而且狗狗非常喜歡，但是多吃容易導致維他命 A 過量，因此每週最好不要超過 1 副雞肝。也可以把 1 副雞肝煮熟切碎，分成幾份，每次把 1 份拌入食物調味。雞心和豬心同樣要注意去除脂肪。雞血、鴨血本身是很好的蛋白質來源（但現在市場上賣的雞血、鴨血很多是造假摻假的，要謹慎購買）。

營養素	類別	食材名稱	備註
蛋白質來源	蛋類	雞蛋、鴨蛋、鵪鶉蛋	最好煮成溏心蛋，因為蛋白不能生吃，否則容易導致生物素缺乏，而蛋黃卻是生的比熟的容易消化
	豆製品	豆腐、豆腐乾	豆製品中的蛋白質屬植物性蛋白質，營養價值不如動物性蛋白質，所以不要長期以豆製品為主要蛋白質來源
	奶製品	乳酪、芝士、奶粉	超市買的乳酪含糖量較高，最好不要給狗狗多吃，否則容易發胖。最理想的是自製無糖乳酪（做法見第177頁「自製乳酪」）
	生骨肉	適合給狗狗吃的生骨肉有雞骨架、鴨骨架，雞鴨的頭、脖子、翅膀、鎖骨等，牛羊等畜類的尾骨、肋骨等，魚頭，魚尾，整隻鵪鶉	注意去除脂肪！所有產品需從給人類提供食材的正規渠道購買，以確保檢疫合格
碳水化合物來源	瓜果	蘋果、梨、香蕉、奇異果、木瓜、老南瓜、藍莓、士多啤梨	
	根莖	馬鈴薯、番薯	注意煮透
	穀物	米飯、粥、麵條、饅頭、麥片	
維他命和礦物質來源	蔬菜	各種葉菜，如生菜、紫椰菜、椰菜、紹菜、油麥菜、青菜、芹菜、菠菜等；各種芽苗菜，如黃豆芽、豌豆苗等；花菜類，如椰菜花、西蘭花等；各種茄果類蔬菜，如青椒、番茄、嫩南瓜、青瓜、冬瓜、翠玉瓜等；各種根莖類蔬菜，如白蘿蔔、水蘿蔔、紅蘿蔔、甜菜頭	儘量選擇膳食纖維含量少的
脂肪來源	動物油	雞油、鴨油、魚油	
	植物油	芝麻油、橄欖油、亞麻籽油、紫蘇油、豆油、粟米油、花生油、葵花子油、椰子油	儘量選用冷榨植物油

5 自製狗飯有哪些常見謬誤

5.1 剩菜剩飯

不建議長期用剩菜剩飯餵狗狗,理由有以下幾點:

1 營養不均衡。

2 通常含有過多的鹽分及其他調味料,會刺激狗狗的腸胃,並給腎臟造成負擔。

3 一般油水比較多,容易造成狗狗發胖。

4 可能含有不適合狗狗吃的骨頭。

　　當然,世事無絕對。剩下的白米飯能給狗狗吃嗎?當然能吃,前提是適當搭配肉類和蔬菜。剩下的白切雞能給狗狗吃嗎?當然也能吃,前提是剔除不適合狗狗吃的雞腿骨,並且不要蘸醬油。剩下的滷牛肉,用白開水泡去鹽分,可以給狗狗吃嗎?當然也可以!

所以，關於剩菜剩飯，我的建議是：

不要長期只給狗狗吃剩菜剩飯。

但可以將有些剩菜剩飯作為自製狗飯的原料，以節約資源。

5.2 食材配比不當

只吃肉或者骨頭

很多主人覺得，既然狗是食肉動物，就應該只吃肉，因而長期只給狗狗吃肉。還有些主人看到狗狗喜歡啃骨頭，就給狗狗餵大量的骨頭作為主食。我就遇到過只給狗狗吃雞翼、雞�胵，還有只給狗狗吃小排骨的。我養的第一隻狗Doddy 也同樣是由我父親去菜市場買些豬牛肉的邊角料回來煮熟了餵食。其實狗狗是雜食性的食肉動物，除了肉肉，還需要適當吃些穀物和蔬菜。

長期單純給狗狗以肉和骨頭為主食，容易造成下列問題：

1 **營養不均衡，容易引起各種維他命和礦物質缺乏或者過量。**

例如那隻長期以雞翼為主食的狗狗，身上皮屑特別多，就是營養不均衡引起的。

2 **大便過於乾燥，容易造成便秘以及損傷直腸和肛門黏膜。**

這主要見於吃大量骨頭的情況。適量的蔬菜、水果可以提供膳食纖維，從腸道中吸收適量水分，使大便不至於過分乾燥。

3 **易造成腸梗阻。**

給狗狗吃太多的骨頭，除了會引起大便的問題之外，還有可能因為骨頭不能消化而造成更大的危險——腸梗阻。

4 攝入過多脂肪，易引發心血管疾病以及因為油脂比例不當而造成肛門腺堵塞。

如果給狗狗餵食的都是脂肪含量比較低的雞肉、牛肉之類，並且注意剔除油脂的話，倒不會是個大問題。關鍵是，給狗狗以肉和骨頭為主食的主人，通常不會留意脂肪的多少，而且很多主人是用脂肪含量特別高的邊角料餵狗狗，這樣就會引發前面所說的問題了。我家 Doddy 就是在 13 歲的時候死於心臟病的。

米飯為主

有些主人認為狗和人一樣，應該以「飯」為主食，拌點肉作為「菜」就可以了，因此會給狗狗的飯食中添加大量米飯。

米飯富含碳水化合物，適量添加是沒有問題的，而且狗狗也需要吃少量的碳水化合物，才能更好地消化吸收蛋白質，並給身體提供熱量。但是如果添加過多，甚至以米飯為主，就容易引發各種健康問題。

1 狗狗對米飯的消化能力有限。米飯過多，狗狗不易消化，容易造成腹瀉。

2 米飯中的主要營養物質——碳水化合物在體內除了供能之外，多餘的會轉化成脂肪堆積起來，因此容易造成狗狗發胖。

我曾見過一對老人，因為自己常年吃素，家裏的一隻小貴婦狗「來福」也長期以米飯為主食，只添加少量蔬菜。結果我見到的那隻 2 歲貴婦狗，長得圓滾滾的，完全沒有腰身，明顯過於肥胖。

3 因為缺乏蛋白質的攝入，長此以往，會造成狗狗肌肉無力、免疫力低下。

④ 營養不均衡，容易引起各種維他命和礦物質缺乏。

我還認識一隻唐狗「小灰」，主人長期只給牠吃剩飯，很少有剩菜，偶爾餵些吃剩的肉骨頭。10 歲的時候，小灰突然後肢癱瘓，很像是維他命 B_1 缺乏引起的症狀。主人說他以前養過幾隻狗，最後都出現了和「小灰」相同的狀況。

食物品種單一

有些人雖然給狗狗做的飯葷素搭配，但是卻長期採用單一食物品種，例如鴨肉＋米飯＋西蘭花。雖然，這些食材的營養都不錯，但是長期不變地給狗狗吃這樣的食物，也會造成營養不均衡，因為每一種食物中所含的營養都是不全面的。

蔬菜過多

有些主人在自製狗飯時會添加大量的蔬菜。雖然狗狗需要通過吃適量蔬菜來攝取維他命、礦物質和一定的膳食纖維，但狗狗畢竟是雜食性的肉食動物，無法消化大量的膳食纖維（蔬菜中含有膳食纖維）。過多的膳食纖維會在狗狗的腸道發酵，造成有害菌過度繁殖，引起脹氣（你可以聽到狗狗的肚子在咕嚕咕嚕叫）、放屁，甚至結腸炎等問題。

碳水化合物過多

吃太多富含碳水化合物的食物會造成狗狗因為無法完全消化而拉軟便、溏便，甚至腹瀉，嚴重的還會上吐下瀉。有位媽媽給家裏的幾隻狗狗做了這樣一道飯：鴨肉＋馬鈴薯＋蘋果＋粥＋紅蘿蔔。結果狗狗們上吐下瀉。其實，這道狗飯食中的馬鈴薯、蘋果和粥的主要營養成分都是碳水化合物，紅蘿蔔中也含有較多的碳水化合物，碳水化合物的比例過高。而且，馬鈴薯和紅蘿蔔中所含的澱粉是比較難消化的，烹煮時間又不夠，沒有充分糊化。此外，紅蘿蔔中還含有狗狗不能消化的木質素。由於上述原因，加上總的餵食量過多，造成狗狗消化不良、上吐（嘔吐物為未充分消化的食物）下瀉。

碰到這種問題不必過於驚慌，只要給狗狗禁食 8~24 小時，讓腸道自我修復，等止吐止瀉後，再逐步復食就可以了。

5.3 食材選取不當 🐾

例如用動物的肝臟作為蛋白質的主要來源。肝臟蛋白質含量高，狗狗也愛吃，但是，肝臟中含有大量維他命 A，給狗狗長期大量餵食，會造成維他命 A 中毒。

5.4 烹飪方法不當 🐾

最常見的幾種不恰當的烹飪方法有：

米飯、馬鈴薯、番薯等富含澱粉的食物煮的時間過短

這類富含澱粉的食物煮得不夠爛熟，易出現消化不良的種種症狀。前面說過，狗狗對碳水化合物的消化能力有限。最好能長時間烹煮，使澱粉糊化，才便於狗狗消化吸收。

肉類和蔬菜類食材烹煮時間過長、溫度過高

生的食物更利於動物消化。如果烹煮時間過長，溫度過高，反而不容易消化。此外，這樣的烹煮方式還會破壞食材中的其他營養物質。

添加鹽等調味料

具體內容見第 59 頁「狗狗到底能不能吃鹽」和第 114 頁「辛辣調味品」。

6

如何從顆粒狗糧轉換成自製狗飯

看到這裏，你可能已經有點動心，想自己動手給狗寶寶做點美食。但是，如果你家的狗狗之前一直是吃狗糧的，你可能又有點擔心：換一種新的狗糧需要按照 1/4 原則慢慢轉換，如果一下子把狗糧換成自製狗飯，是否也同樣會引起狗狗的腸胃不適呢？是否也需要慢慢轉換？

一般情況下，從狗糧轉換成自製狗飯，是不需要慢慢轉換的，可以直接從狗糧轉換成自製狗飯。

曾經在我家寄養過 10 天的「乖乖」，寄養前吃了 3 年多狗糧，到我家來的時候圓滾滾的，肋骨都摸不到了。我決定用自製狗飯＋生骨肉的方法幫牠減肥。「乖乖」到我家是中午時分，當天拉了三次大便，都是偏軟的，一捏就變形，氣味臭，而且會黏在地上。來我家的當天晚上吃的是生骨肉，第二天早上是自製狗飯。整個寄養期間，一直是這樣的食譜。大便變成一天 1~2 次，每次都是很標準的形狀和硬度，即成條；落在地上撿起來不變形，要稍微用點力才能捏扁，而且味道不臭，就是一股淡淡的「大便味」。地上也乾乾淨淨不留痕。

老年犬需謹慎。如果你家狗狗已經進入老年，而且之前從未吃過自製狗飯或者生骨肉，那麼最好謹慎一點，先餵少量的新食物嘗試一下，再逐步增加，以免突然的轉換造成其腸胃不適。

1 啃骨頭對狗狗的利弊

狗吃肉骨頭，似乎天經地義。但在很多養寵物的指南中，甚至在寵物醫生間，卻又流傳着不能給狗吃骨頭的說法。那麼，到底能不能給狗狗吃骨頭？

1.1 利

磨牙利器

對於處在牙齒發育階段的幼犬來說，啃骨頭不但可以消除牙齒生長帶來的疼痛感，更可以幫助恒牙和乳牙正常替換，有效防止雙排牙的發生（有很多寵物犬因為在換牙階段沒有啃咬骨頭之類的硬物，造成恒牙長出後乳牙仍不脫落的「雙排牙」現象，時間久了會引起牙齦發炎和口臭）。對於主人來說，如果能給狗狗合適的骨頭磨牙，還能避免狗狗去啃咬傢具，「搞破壞」。

休閒玩具

大部分寵物狗在主人去上班之後，不得不獨自在家。如何打發這漫漫長日呢？對於狗狗來說，抱塊骨頭啃啃，無疑是排遣無聊和寂寞的好方法。這相當於我們人類用嗑瓜子之類的「消閒果」來打發時間。不給狗狗啃骨頭，實在是剝奪了牠們狗生中極大的樂趣。

邱邱在啃羊蹄

潔牙幫手

狗狗的牙齒很容易堆積牙結石，因此市面上有各種各樣的狗狗專用咬膠、潔牙骨等產品出售，用來讓狗狗啃咬，以清潔牙齒。

但是這些產品硬度不夠，無法起到和天然骨頭相當的潔牙作用。其次，適口性差，很多產品狗狗根本不愛啃。

最重要的是，絕大多數的潔牙骨產品都含有食品添加劑，偶爾啃一啃還無妨，如果長期給狗狗使用，反而會給狗狗的肝臟和腎臟增加負擔，影響健康。

最好的潔牙骨就是純天然的肉骨頭！

天然鈣源

狗狗的飲食必須注意鈣磷比例適當。對於吃肉為主的狗狗，尤其要注意補鈣。因為肉類中含磷較高，容易造成相對缺鈣。而骨頭是最佳的天然鈣源。

1.2 弊

損傷牙齒

狗狗在啃咬過硬的肉骨頭時，可能會損傷牙齒。

小型犬尤其容易發生這種情況。當初我家「留下」就是因為啃咬煮熟的豬棒骨造成 2 顆門牙斷裂、3 顆門牙鬆動，最終損失 5 顆門牙的慘痛教訓。

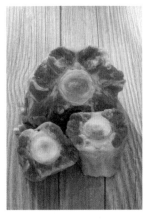

劃傷腸道

空心的長骨，例如雞、鴨等禽類的腿骨，在被狗狗咬斷後會形成尖銳的斷面，容易劃傷腸道。

我家「小白」曾撿了路上的一根雞腿骨吃，結果第二天早上就拉肚子，大便中還帶點血絲。遇到這類情況，如果出血不嚴重，不必急着將狗狗送醫。先禁食 8~24 小時觀察，看腹瀉和出血的情況是否逐

漸好轉。小白在禁食 8 小時後就完全康復了。等腹瀉完全停止後，再逐步復食就可以了。

腸道梗阻

有個成語叫作「狼吞虎嚥」。狗狗吃東西，往往喜歡不經咀嚼一口吞。如果吞下了一塊不大不小的骨頭，消化不了，就容易阻塞在腸道內，造成腸梗阻。這是最危險的，需要手術治療。

骨頭碎片嵌入牙縫

給狗狗吃煮熟的腿骨等空心的骨頭比較容易發生這種情況。

如果狗狗吃過這類骨頭後，發生流口水、有食慾卻又不吃食物的症狀，主人應首先檢查是否有骨頭碎片嵌在其牙縫中。我以前見過一隻名叫 Sandy 的流浪狗，一直流口水，給牠食物，會很有興趣地聞聞，但最終又不吃。我一檢查，才發現牠牙齒中嵌了一片骨頭。

便秘

骨頭中的礦物質會吸收腸道中的水分，因而吃骨頭會使大便乾燥，一般來說這屬正常情況。如果一次給狗狗吃過多的骨頭，就容易引起狗狗便秘。

我家鄰居的一隻松鼠狗「吉米」，就曾經在一頓吃了好幾塊小排骨之後，連續三天拉不出大便。最後去醫院照 X 光，發現腸道內全是大便！所幸醫生用手把乾硬的糞塊摳了出來，不然就要開刀吃苦頭了。

在瞭解了吃骨頭可能給狗狗帶來的這些危險之後，你可能會想，算了，我還是不要給狗狗吃骨頭了吧！這種做法相當於是「因噎廢食」。其實，只要瞭解甚麼樣的骨頭狗狗可以吃，甚麼樣的骨頭不可以吃，以及怎樣給狗狗吃骨頭，那麼上面提到的幾種危險情況是完全可以避免的，狗狗還是可以安全地享用肉骨頭的。

2 怎樣吃骨頭才安全

2.1 生骨頭比熟骨頭安全

煮熟的骨頭硬度和脆性都比生骨頭要大（除非用高壓鍋壓酥），因此更容易發生前面所説的損傷牙齒、劃傷腸道以及碎片嵌入牙縫的危險。

2.2 空心的長骨（即腿骨），不要給狗狗吃

所有動物的腿骨，因為需要支撐整個身體的重量；所以骨密度很高，非常硬，尤其是煮熟之後。前面已經説過，雞鴨等禽類的腿骨，在被咬斷後，斷面尖鋭，容易劃傷腸道。豬牛羊等畜類的腿骨（即棒骨），也非常危險，狗狗為了吃到裏面的骨髓，會用門牙去啃咬，堅硬的骨頭會造成門牙斷裂或者牙根鬆動。因此，絕對不要給小型犬餵食這類腿骨。即使是大型犬，也最好不要餵食。雖然對於大型犬來説，門牙斷裂的可能性要小得多，但腿骨的碎片又大又硬，斷面尖鋭，也同樣存在劃傷腸道的風險。

所以説，不要給狗狗吃空心的長骨。

當然也有例外。正在寫這部分內容的時候，恰巧得知一位讀者給家裏的雪橇犬吃帶骨頭的生鴨腿已經有兩個月了，從來沒有發生過任何問題。仔細瞭解之後發現，這隻雪橇犬吃東西比較仔細，每次總是先用一側牙齒嚼很久，再換另一側牙齒嚼，這樣左嚼嚼、右嚼嚼之後才連肉帶骨吞下去。牠能長期吃鴨腿骨平安無事的原因在於：①鴨腿是生的，骨頭比較有韌性，不那麼堅硬；②咀嚼的時間比較長，把骨頭咬得比較碎；③不是單獨吃腿骨，而是連肉帶骨，也就是説骨頭的外面包着一層肉，起到了保護腸胃的作用。

2.3 骨頭的大小要合適

一般來説，給狗狗啃咬的骨頭宜大不宜小。有的主人喜歡把骨頭剁成小塊餵給狗狗，其實那樣反而增加了腸梗阻的風險，因為小塊的骨頭更容易被狗狗一口吞下。即使沒有造成腸梗阻，未經咀嚼而被狗狗囫圇吞下的骨頭，例如大的關節骨，也會因為不易消化而給狗狗造成腸胃疾病。尺寸大於狗狗嘴巴的骨頭，狗狗吞不下去，才會去啃咬。

2.4 餵食的量不要過多

量多容易便秘

狗狗在吃了骨頭之後，糞便會變得乾燥發硬，用手一捏，會成為粉末狀。偶爾發生這樣的情況，完全沒有關係，主人不必擔心。但如果餵食的量過多，就有可能因為糞便過於乾燥而造成便秘，或者由於糞便過硬而劃傷直腸及肛門。

量多容易嘔吐

狗狗一次吃得過多或者沒有充分咀嚼，會刺激身體分泌過多的胃酸，導致嘔吐。這種嘔吐一般發生在進食數小時後。如果是晚上吃的，則第二天早上可能會發生嘔吐。嘔吐物通常為無色的液體（胃酸），可能混有白色泡沫及少量骨頭碎片。偶爾遇到這種情況，也不用擔心，可以給狗狗吃點中和胃酸的藥物，如鋁碳酸鎂片，不嚴重的話，也可以不處理。以後只要適當減少骨頭的餵食量就可以了。

剛開始我家「留下」晚飯吃 3 根鴨鎖骨，第二天早上就會吐白色泡沫和無色液體。後來改成 2 根鴨鎖骨，就再也沒有發生過這種情況。

量多易發生腸梗阻

前面說到狗狗吞食骨頭有腸梗阻的風險，這種情況往往還會發生在吞食過量骨頭的時候。

因此，給狗狗餵食骨頭應從少量開始，逐步增加，找到適合自家狗狗的安全用量。總的來說，宜少不宜多，以大便不過於乾燥、不發生嘔吐為宜。

如果狗狗只是偶爾吞下一塊骨頭，其實問題並不大。

2.5 教狗狗如何啃骨頭 🐾

如果你的狗狗以前一直吃的是顆粒狗糧、罐頭或者切碎處理的自製狗飯，從未吃過骨頭，那麼牠很有可能不知道用牙齒來咀嚼骨頭，而是會試圖一口吞下去。這時你需要幫助牠學習用牙齒來咀嚼。

首先找一根大小合適的骨頭，然後用手捏住一端，讓狗狗咬住另一端。適當用力，相當於幫助狗狗把骨頭固定一下，不要讓狗狗一下子把骨頭搶走，但是也不要用力拉骨頭。通常狗狗就會開始嘗試用牙齒咀嚼了。這樣輔助幾次之後，如果發現狗狗已經會很自然地咀嚼骨頭，就可以把安全的骨頭給狗狗，

讓牠自己慢慢啃了。

　　用作練習的骨頭要足夠長，能讓你安全地捏住一端，不至於被狗咬到手；不要太寬，太寬的骨頭狗狗比較難以下口；不要太硬，要比較容易讓狗狗咬碎。經過整形的鴨鎖骨是比較好的練習用骨（製作方法見第 165 頁「風乾鴨鎖骨」）。

　　捏住骨頭的時候一定要注意安全，因為狗狗在咬骨頭的時候會用很大的咬合力，如果不小心咬到手指，就會發生流血事件。不要用手指捏住骨頭（下圖左），而是要把手握成拳頭，把骨頭包圍在大拇指和食指之間（下圖右），這樣，哪怕你的手挨着狗狗的嘴，都不可能被咬傷。

狗模特「乖乖」，2014 年流浪時被章妹妹救助。救助時因為營養不良而爆發全身性蠕蟲蟎，全身上下包括腳趾的皮膚都長滿了膿包。治癒後被現在的「爸爸媽媽」領養，養尊處優，成了幸福的「富二代」

錯誤

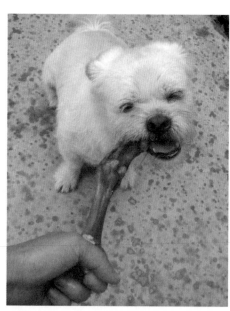

正確

3 哪些骨頭吃着比較安全

3.1 各種軟骨

軟骨在安全性上是完全沒有問題的，狗狗也很喜歡吃，唯一的缺點是硬度不夠。如果想要潔牙的話，軟骨就不是最理想的了。

3.2 各種剁成碎末的骨頭

這是我父親生前發明的。20 年前，他負責給我養的第一隻狗狗北京犬 Doddy 做飯。他經常去買雞骨架，像剁肉末一樣把骨架全部細細地剁碎了給 Doddy 吃。Doddy 吃完一點問題也沒有。如果單純為了補鈣，或者給狗狗調節口味，這樣做是完全可以的，但是剁成碎末的骨頭失去了啃咬的作用。

3.3 人類能咬碎且碎片又不尖銳的骨頭

例如含軟骨和紅骨髓較多的小排骨、腿骨的關節部位等。

3.4 各種用高壓鍋煮至軟嫩的骨頭

煮軟的骨頭一嚼就爛，和用普通方法煮熟的骨頭不同；所以在安全性上完全沒有問題，但同樣也失去了啃咬的作用。

3.5 雞、鴨的脖子、翅膀、鎖骨、牛羊的尾骨

要注意，這類骨頭也要足夠大，才可以讓狗狗自己啃咬。有些主人把這類骨頭切成不大不小的塊，反倒容易讓狗狗不經咀嚼就一口吞下，造成消化不良或者腸道梗阻。

3.6 雞骨架、鴨骨架

網上可以買到這類冷凍的骨架，是去頭和腿的，給狗狗吃最合適了。要注意的是骨架上脂肪比較多，應去除脂肪後再給狗狗吃。

3.7 西施骨

西施骨（肩胛）硬度不高，而且充滿了骨髓，狗狗非常愛吃。西施骨體積較大，給小型犬吃的時候要注意，不要讓牠一次吃完，以免大便過分乾燥。

3.8 魚頭、魚尾

這兩個部分沒有尖刺，和禽類、畜類的骨頭相比，硬度要小得多，狗狗可以安全食用。不過因為硬度小，潔牙效果就不那麼好了。

生骨肉

生骨肉

這裏所説的生骨肉，和前一部分所説的骨頭略有不同。生骨肉即生的、帶肉的骨架，可以作為狗狗的主食，而不是僅僅用來磨牙的零食，是最接近犬類在野生狀態下的食物。

1 生骨肉的好處

1.1 最利於潔牙

狗狗在吃生骨肉的時候，需要通過撕扯、啃咬等動作將食物分成可吞咽的小塊。在這個過程中，牙齒和牙齦組織幾乎被徹底清潔，牙菌斑或者牙結石在長到致病的厚度之前就被摩擦掉了！狗狗進食的時間愈長，清潔得愈徹底！

我家「留下」從 2010 年 10 月到我家起，一直吃自製狗飯。由於我經常用紗布給牠刷牙，總體上來説牙齒還算白淨。但只要我一偷懶，連續一周左右不給牠刷牙，牙齒就開始發黃。當我發現牠兩顆臼齒上形成了黃色的牙結石（厚度較薄）時，給牠吃了一次生的雞骨架，牙結石立刻就消失了！

1.2 最容易消化 🐾

　　生食比熟食更容易消化，而且對於狗狗來說，肉類又是最容易消化吸收的營養來源。可以試驗一下，給狗狗吃相同重量的生骨肉和顆粒狗糧，你會發現吃生骨肉後排出的大便量要明顯少於吃狗糧後排出的量。

1.3 最讓狗狗迷戀 🐾

　　只要你給狗狗嘗試過一次生骨肉，你就會明白，甚麼六星級狗糧對於狗狗來說都是浮雲！生骨肉才是真愛！

　　有個客戶「懶羊羊媽媽」找我買烘乾的鴨鎖骨給她家的狗狗，理由是狗狗吃我贈送的鴨鎖骨「很慌」。我問她甚麼叫「很慌」？她説，就是像做賊一樣，拿到鴨鎖骨就逃得遠遠地開始啃，好像生怕「媽媽」搶牠的寶貝似的。如果沒有經過訓練，所有吃到生骨肉的狗狗都會「很慌」的！

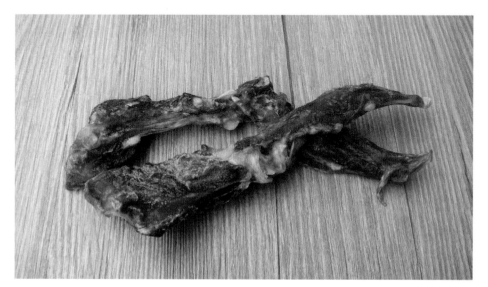

關於生骨肉 的疑問

2.1 生骨肉未經高溫殺菌，是否會 使狗狗感染細菌或者寄生蟲

關於細菌

狗本身就是食腐動物，牠們甚至可以以動物的腐屍為食。

有時候我們會看到，狗狗發現地上有臭魚爛蝦等動物腐屍時會興奮地在上面打滾，就是這個原因。有很多狗狗愛撿垃圾，偶爾在垃圾桶旁邊發現一塊不知道扔了幾天的肉骨頭，趁主人不備快速吃下肚去，也不見有甚麼問題。還有很多狗狗有埋藏食物的天性，會把暫時吃不了的肉骨頭埋在土裏，想吃的時候再去挖出來吃。我在山村就經常見到狗狗這麼做。

我們在前面講過狗狗的唾液和胃酸都有強大的殺菌作用。因此，從人類超市購買來的冰鮮骨肉上的這點細菌對牠們的健康是不會有甚麼影響的。

關於寄生蟲

首先，我們人類食用的肉類一般都是經過檢疫的，因此，從正規渠道購買檢疫合格的產品能最大限度地避免從食物中感染寄生蟲。

其次，買來的生骨肉放入雪櫃（最好是 -20℃ 以下）冷凍 7 天以上再給狗狗食用，也能殺死部分可能存在的寄生蟲。

此外，我們也不用談蟲色變。動物體內有少量寄生蟲是不會對健康造成太大影響的。只要注意衛生，把狗狗的大便及時清理掉，寄生蟲就不會在狗狗體內大量繁殖並達到致病的程度。

最後，按常規定期給狗狗進行體內驅蟲，則更加保險。

要提醒主人注意的是，很多常見體內寄生蟲的蟲卵會隨大便排出體外，如果不及時清理大便，蟲卵就會附着在草叢或者泥土中。當狗狗聞嗅甚至吃大便的時候，蟲卵就會進入狗狗體內並發育成成蟲。因此，即使不吃生骨肉，狗狗也很容易感染體內寄生蟲。順便呼籲一下，即使是在戶外的草叢裏，「家長」最好也能做到及時清理寶貝的大便，以減少狗狗重複感染寄生蟲及其他疾病的概率。「我為人人，人人為我」。

2.2 吃生骨肉，有損傷牙齒或者骨頭卡入食管及刺傷腸道的危險嗎

生骨肉也是骨頭，所以同樣需要注意安全。如果遵守第 83 頁「怎樣吃骨頭才安全」中的注意事項，是不會有這些危險的。

生骨肉

2.3 吃生骨肉會激發狗狗的野性嗎？會變得愛咬人嗎

很多人擔心給狗狗吃生骨肉會激發牠的野性，甚至有人認真地問我，給狗狗吃慣了生肉，萬一哪天主人受傷，狗狗會不會因為聞到血腥味而要吃人啊？

首先，即使是野狗，甚至是狗的祖先——狼，牠們的天性也只是獵食食草動物，或者撿食老虎獅子等大型動物吃剩的動物屍體，而不是吃人！其實，大多數動物看到人類都是害怕的，如果不是出於保護自己或者孩子的目的，牠們是不會主動攻擊人類的。

其次，我們給狗狗吃的是生骨肉，不是活體，因此不用擔心狗狗吃了生骨肉後會突然野性大發去抓隻小動物來吃（有些品種的狗狗天性就喜歡追捕小動物，和吃生骨肉無關）。

事實勝於雄辯。我家的「毛孩子們」從 2014 年 6 月開始吃生骨肉，到現在已經 3 年多了，除了吃生骨肉時會表現得特別興奮之外，其他一切正常，從來也沒有想着要偷偷地吃了我。唯一的變化就是，原來牠們不懂得要用那麼大的力撕咬，自從吃了生骨肉之後，學會在咬骨頭的時候用力了。因此，給牠們餵食時一定要注意安全，不要讓牠們誤傷到你。

此外，如果你不太懂得怎麼控制你的狗狗，那麼給牠生骨肉之後一定要保持一定的距離，更不要企圖去動牠的骨頭，否則狗狗有可能會為了保護骨頭而誤傷到你。家裏有小孩或者多隻寵物的，要注意將牠們分開。順便說一下，我也曾不小心受過傷，但沒有一隻狗想要喝我的血。

小白在吃雞骨架

3 餵食生骨肉需要注意的問題

3.1 剔除脂肪

犬類在野生狀態下獵取的野生動物幾乎沒有是肥胖的，而我們現在能獲得的生骨肉幾乎都來自飼養的動物，所含的脂肪特別多。

我剛開始給「留下」餵食雞骨架時，沒有注意這個問題，結果因為攝入的脂肪過多，本來應該是液態的肛門腺液，成了泥沙狀的固體，無法排出並堵塞肛門腺，造成肛門腺反復發炎。經醫生提醒，才發現這些骨架上居然有那麼多的脂肪！所以，給狗狗餵食生骨肉的時候，一定要注意儘量剔除油脂。

3.2 補充蛋白質等其他營養物質

如果你準備給狗狗以生骨肉為主食，那麼你需要瞭解，生骨肉中的主要營養來源是肉而不是骨頭；因此，如果發現買來的骨架上面肉很少，就要注意額外給狗狗補充肉類等富含蛋白質的食物。

此外，還需要補充適量米飯等富含碳水化合物的食物和蔬菜等富含維他命、礦物質的食物。

3.3 每週餵食一次心、肝、腎等內臟

在野生狀態下，犬類獵獲動物之後會連內臟一起吃掉，而我們所購買到的骨架只包含肌肉和骨頭。所以，最好每週給狗狗餵食一次動物的內臟，以確保營養均衡。

3.1 生熟不要同餵

消化生肉和熟肉所需要時間長短不同，生肉消化得快，熟肉消化得慢。因此生肉和熟肉最好不要同時餵，以免引起脹氣。有的人喜歡把生肉拌顆粒狗糧給狗狗吃，其實狗糧是熟的，兩者拌在一起就相當於生熟同餵。

3.5 餵食方法

 把生骨肉剁成泥狀再餵。3個月以下的幼犬，最好在肉骨泥中再拌入一粒消化酶，以幫助消化。注意，幼犬因為生長發育的需要，要以肉為主、以骨為輔。

 對於以前沒有吃過生骨肉的成犬，應按照第85頁的方法先教牠學會啃咬骨頭。等狗狗學會嚼碎骨頭吞下去後，再讓牠吃生骨肉。生骨肉的尺寸要儘量大一些，一般建議小型犬每次1/4個雞骨架，中型犬1/2個，大型犬則可以給整個雞骨架。

另外，在有競爭的狀態下，狗狗會快速吞下到嘴的食物。因此，如果有多個寵物，在餵食生骨肉時一定要將牠們隔離，讓牠們能安心啃咬。

給狗狗吃生骨肉會帶來一個問題，除了某些甚麼都吃的「吃貨」狗狗之外，稍微有些挑剔的狗狗就很難再讓牠們吃蔬菜和穀物了。因此我的經驗是，一頓飯以穀物為主，添加蔬菜以及少量煮熟的肉和肉湯，也就是自製狗飯。而另一頓飯則只餵生骨肉。

3.6 適合給狗狗吃的生骨肉

 參見第71頁附表「自製狗飯食材舉例」。

F

顆粒狗糧、
剩飯剩菜、
自製狗飯、
生骨肉，

到底該給狗狗吃甚麼好

前面幾個部分已分別介紹了顆粒狗糧、自製狗飯以及生骨肉，也許你會問，到底給狗狗吃甚麼好呢？

顆粒狗糧、剩菜剩飯、自製狗飯和生骨肉優缺點排名

首先，從狗狗的角度考慮，好的飲食應該是既健康又美味。而從主人的角度出發，可能還需要兼顧經濟性和便利性。下面就從這幾個方面來對狗糧、剩菜剩飯、自製狗飯和生骨肉的優缺點進行大比拼（1分為最低，5分為最高，分數愈高愈好）：

食物品種	營養均衡	化學有害物質	是否容易消化	是否易形成牙結石	適口性	方便性	成本	總分	排名
顆粒狗糧	4	1	3	3	3	5	2	21	4
剩菜剩飯	2	5	3	1	4	4	5	24	3
自製狗飯	5	5	4	1	4.5	3	3	25.5	2
生骨肉	4	5	5	5	5	4	4	32	1

2 顆粒狗糧、剩菜剩飯、自製狗飯和生骨肉優缺點分析

2.1 營養均衡

自製狗飯如果能按照前面介紹的方法和原則製作，那麼就能保證營養均衡，所以給滿分 5 分。

生骨肉是最接近狗狗自然狀態的食物，好處很多。只不過單純吃生骨肉，營養還欠缺一點，需要再補充少量穀物、蔬菜、內臟、肉，所以給 4 分。

剩菜剩飯最大的缺點就是營養不均衡，因此給了一個低分 2 分。

狗糧雖說有很多缺點，但畢竟是專業人員經過研究配製的，如果是品質比較好的優質狗糧，相對來說營養還是均衡的，所以給 4 分。但質量較差的狗糧，頂多只能給 2 分。

2.2 化學有害物質

狗糧最大的問題就是含有多種化學有害物質。

剩菜剩飯、自製狗飯、生骨肉，都是採用人類級別的原料，加工過程中也無須添加食品添加劑，所以給最高分 5 分。我們買來的人類級別的原料很可能也含有一些食品添加劑，但這已經是我們能力範圍內所能做到最好的了。

2.3 消化率

大部分的狗糧因為含較多狗狗不容易消化的碳水化合物，而且高溫加工會破壞食物中的酶，所以相對來説，狗糧是最不容易消化的，打 3 分。如果你選擇的是動物性蛋白質含量較高而且添加了酶的狗糧，那麼消化率就會高一些。

剩菜剩飯因為每次的內容都會變化，所以消化率也會隨之變化。一般來説，米飯和蔬菜以及骨頭的含量會比較高，肉的含量會較少，也是不太容易消化的，打 3 分。

按照狗狗營養需求配製的自製狗飯的消化率比較高，打 4 分。

生骨肉的消化率是最高的，打 5 分。

消化率的高低從糞便的情況基本上就能看出來。一般來説，給狗狗餵同等重量的食物後，大便的量愈少，消化率愈高。

2.4 牙結石

凡是軟性的食物都非常容易使牙齒表面形成牙結石。

所以，在這個項目中，剩菜剩飯以及自製狗飯我都給了最低分 1 分。

狗糧，也會有食物殘渣附着在牙齒表面，並且無法自潔，也會形成牙結石，只是相對較好一些，給 3 分。

最好的當然非生骨肉莫屬了，在撕扯和啃咬的過程中，會起到比較徹底的清潔牙齒的作用，給 5 分。

2.5 適口性

所有食物中，適口性最差的要數狗糧，給 3 分。特別是生病或者剛做完手術的狗狗，自製狗飯往往比狗糧更能引起食慾。我的一個「狗學生『路飛』」做完絕育手術後不肯吃狗糧，我讓牠的主人用雞胸肉、米飯和西蘭花煮了「病號飯」，路飛立即就吃了。按照本書指導製作的自製狗飯，因為是天然食物的味道，並且肉類佔的比重較高，所以適口性很好，給 4.5 分。

剩菜剩飯不穩定，如果肉比較多，狗狗就更愛吃；如果蔬菜和米飯

較多，就沒那麼愛吃，但無論如何也比狗糧好一點，所以給 4 分。

生骨肉是狗狗的最愛，沒有之一。很多平時不愛食的狗狗，一旦得到了一大塊生骨肉，就會立刻變得「捨命護肉」了，所以 5 分留給生骨肉！

2.6 方便性

方便性是對主人而言。最方便的當然是狗糧了，不僅餵食方便，攜帶也方便，5 分。

其次是剩菜剩飯，只要主人有吃剩的，狗狗就有吃的。萬一哪天沒有剩菜，狗狗就只好餓肚子啦！所以打 4 分。

生骨肉也是比較方便的，只要從雪櫃裏拿出事先冷凍好的生骨肉，解凍後就可以給狗狗吃了（夏季甚至不必解凍，還可以讓狗狗慢慢享受冰爽的滋味）。但是，如果出門旅行就不太方便了。所以也是 4 分。

相對來說，最不方便的是自製狗飯，需要每天做，而且需要主人瞭解一些基本的營養知識。給 3 分。

2.7 成本

以狗狗體重 10 公斤為例。

顆粒狗糧：質量較好的狗糧價格約為 36 元 /500 克，10 公斤重的狗狗每天大約需要吃 200 克，折合港幣 14.4 元。

自製狗飯：以 60% 雞胸肉外加米飯和椰菜為例。每天需要的食物總量 = 10 公斤 ×3% = 0.3 公斤 = 300 克。其中雞胸肉 = 300 克 ×60% = 180 克。雞胸肉的市場價約為 10 元 /500 克（2017 年），180 克雞胸肉價格近 3.6 元。加上米飯、蔬菜、煤氣等其他成本，不會超過 6 元。

生骨肉：以雞骨架為例。冷凍雞骨架的零售價在 6 元 /500 克左右（包括剔除脂肪等因素，2017 年物價）。10 公斤重的狗狗每天需要吃 10 公斤 ×3% = 0.3 公斤 = 300 克左右的雞骨架，折合約港幣 3.6 元。

從上面的計算可以看到，狗糧是成本最高的。如果按照前面講過的好狗糧的標準，選取更加好一點的天然狗糧，那麼成本還要大大增加。

成本最低的當然是剩菜剩飯。

2.8 其他需要考慮的因素

在前面所比較的幾個項目中，化學有害物質是最應該避免讓狗狗攝入的；因為這會威脅到狗狗的肝、腎功能，並大大增加致癌風險。所以，從這個角度來說，長期讓狗狗吃剩菜剩飯、自製狗飯和生骨肉中的任何一種食物，都比吃狗糧好。

前面還提到過，狗糧因為過於乾燥以及添加了礦物質，很容易讓狗狗患上結石。

給狗狗餵食生骨肉還有額外的益處：可以讓幼犬磨牙，糾正幼犬啃咬物品的行為，給狗狗帶去「狗生」最大的快樂。

2.9 補充說明

我沒有將罐頭狗糧加以比較，原因是罐頭的價格要大大高於前面的任何一種食物，很少有人會把罐頭作為長期給狗狗吃的主食。但是我們也應該瞭解，罐頭狗糧中同樣有許多添加劑，所以，就算價格不是問題，也最好不要長期給狗狗吃。

2.10 總結

沒有哪一種飲食是最好的，只有最合適的，因為每一隻狗狗都是單獨的個體，每一位「狗爸」或「狗媽」也有不同的情況。

瞭解各種飲食的利弊，根據自己的實際情況，選擇最適合自家寶貝的，才是最好的。

例如，我是這樣安排狗狗們的日常飲食的：早餐是葷素搭配的自製狗飯，晚餐生骨肉。一周吃一次狗糧（這天給我自己放個假）。

哪些食物狗狗不能吃

根據「為甚麼不能吃」的理由，我把狗狗不能吃或者不能多吃的食物分成「化學原因、物理原因、不易消化」三大類。這樣，「狗爸狗媽們」就能比較輕鬆地記住，並自己進行類推了。

化學原因

即食物中所含的某種成分對狗狗的健康有害。

1.1 朱古力、可可粉、所有朱古力製品

為甚麼有害

朱古力和可可粉中所含的可可鹼，是造成狗狗中毒的主要因素。因為狗狗對可可鹼的代謝速度要比人類低很多。狗狗短時間內攝入大量朱古力或其製品，會發生可可鹼中毒，嚴重時會致命。

中毒症狀

可可鹼中毒的狗狗會出現嘔吐、腹瀉、氣喘、煩躁不安、排尿次數增加或者尿失禁，以及肌肉顫抖等症狀。這些症狀通

常出現在狗狗攝入含可可鹼的食物後 4~5 小時。當狗狗出現全身性強直的癲癇大發作症狀時，狗狗死亡的概率就會比較大。

中毒劑量

並不是說，狗狗只要吃了朱古力就會中毒。當狗狗攝入可可鹼的劑量達到每公斤體重≥90~100 毫克時才可能發生中毒。

各種朱古力製品中可可鹼的含量差異很大。下表是以體重為 10 公斤的小型犬為例，一些常見朱古力製品的中毒劑量：

食物名稱	可可鹼平均含量	攝入食物量	攝入可可鹼總劑量	每公斤體重攝入可可鹼量
朱古力漿（chocolate liquor），也稱烘焙用朱古力（baking chocolate），是用來生產所有朱古力製品的基礎物質	1.22%	75 克	915 毫克	91.5 毫克，中毒劑量
純可可粉（cocoa powder），是常見朱古力製品中可可鹼含量最高的	1.89%	50 克	945 毫克	94.5 毫克，中毒劑量
半甜朱古力（semisweet chocolate）	0.463%	200 克	926 毫克	92.6 毫克，中毒劑量
牛奶朱古力（milk chocolate）	0.153%	600 克	918 毫克	91.8 毫克，中毒劑量

說明：

狗狗一般都喜歡朱古力的味道，如果少量吃一點，不會有可可鹼中毒的危險。所有狗狗可可鹼中毒的案例都是狗狗意外攝入大量朱古力引起的。不過，主人一旦給狗狗吃過一次朱古力，就會大大增加牠偷吃的機率。所以，建議絕對不要主動給狗狗餵食朱古力製品。

誤食處理

如果發現狗狗誤食了朱古力製品，主人不要驚慌，先搞清楚是哪種朱古力製品，估算一下被狗狗吃下去的食物量，對照上表估算狗狗所攝入的可可鹼總量，然後除以體重，算出每公斤體重所攝入的可可鹼劑量，判斷是否達到中毒劑量。

如果遠遠低於中毒劑量，就不用處理。如果接近或者達到中毒劑量，應立即設法催吐。可以給狗狗灌入肥皂水，但這個方法家庭操作起來可能有困難。還可以立即給狗狗喝大量牛奶，使其腹瀉，讓有毒物質快速排出體外（我家「留下」體重 8 公斤，曾誤食可疑有毒物，我給牠喝了 1 升牛奶，喝完後半小時左右開始腹瀉）。然後立即將狗狗送到醫院，請醫生處理。可可鹼中毒沒有特效解藥，所以救命的關鍵是爭分奪秒，儘量阻止可可鹼通過消化道吸收、進入血液循環。

能不能給狗狗吃朱古力

不能！

1.2 咖啡、茶、可樂飲料

為甚麼有害

這類飲料中含有咖啡因，茶葉中還含有茶鹼。咖啡因、茶鹼和可可鹼都是同一類物質，大量攝入後，狗狗會像吃朱古力一樣發生中毒。

此外，可樂還有其他的健康危害，具體見第 187 頁「1.6 可樂等其他飲料」中關於可樂飲料的部分。

能不能給狗狗喝咖啡、茶和可樂飲料

茶葉對身體有很多益處，可以適當讓狗狗喝點茶水。具體見第 187 頁「1.5 茶水」中關於茶的部分。

咖啡和可樂飲料就不建議給狗狗嘗試了。咖啡如果不加奶和糖，一般狗狗是不愛喝的，危險不大。而可樂飲料因為含糖，狗狗會比較愛喝。所以要特別小心，不要讓狗狗偷喝。

1.3 洋葱

為甚麼有害

　　洋葱中含有的正丙基二硫化物對人類無害，卻可能引起狗狗溶血性貧血，嚴重的會導致死亡。值得注意的是，洋葱中所含的硫化物不容易被加熱、烘乾等因素破壞；所以無論生、熟都不能給狗狗吃。含有洋葱成分的食物也同樣不能給狗狗吃。

中毒症狀

　　紅色至黑紅色尿、嘔吐、腹瀉、食慾下降、精神沉鬱、乏力、發燒以及牙齦和皮膚顏色蒼白。在食用過量洋葱後可立即出現嘔吐和腹瀉的症狀，其他症狀通常在食用洋葱後 10 日內出現。

中毒劑量

　　15~20 克 / 公斤體重。

　　主人不要給狗狗吃洋葱。如果家裏有甚麼東西都吃的「吃貨」狗狗，最好把洋葱藏在狗狗偷不到的地方。我曾經看到過狗狗偷吃家裏一整個洋葱後中毒尿血的案例。

　　雖然大多數狗狗並不太會去吃生的洋葱，但是，如果家裏做了洋葱炒牛肉之類的菜，也一定要注意不讓狗狗吃。我們小區就有一隻叫 Teeny 的比熊，因為過年時翻吃了家裏的垃圾而發生了嚴重貧血。主人回憶說可能是垃圾裏有含洋葱的剩菜。

誤食處理

　　如果狗狗只食用了少量洋葱（按前面的中毒劑量計算），沒有出現任何中毒症狀，只要停止餵食洋葱即可。

　　如果誤食的量已經接近或者超過中毒劑量，或者狗狗已經出現嘔吐、腹瀉、血尿等症狀，則應儘快就醫。

能不能給狗狗吃洋葱

　　不能！

1.1 大蒜、大葱、小葱

為甚麼有害

　　大蒜、大葱、小葱和洋葱類似，如果狗狗食用過量也會發生溶血性貧血。

中毒劑量

　　我沒有找到權威的資料說明這三種食物的中毒劑量。但是，「Wisepet」公眾號 2016 年 5 月 22 日的一篇名為《大蒜！朋友還是敵人》的文章中提到大蒜餵飼過量的劑量為：＞ 5 克 / 公斤體重。文中列舉了研究數據：一隻 34 公斤的金毛尋回犬需要一次攝入 5 顆或者 75 瓣大蒜才會對血紅細胞有影響。而一隻體重約 4.5 公斤的狗狗，一次攝入 25 克（差不多半顆）或者 6~8 瓣的大蒜會造成損傷。此外，在「好狗狗」公眾號 2014 年 8 月 11 日的一篇名為《狗狗一尿一灘血，只因誤食小洋葱》的文章中看到，一隻金毛因為偷吃了「媽媽」剛從菜市場買回的 1 公斤蒜頭而中毒，發生尿血的案例。

誤食處理

　　和誤食洋葱相同。

能不能給狗狗吃大蒜、大葱和小葱

　　由於大蒜有殺菌和提高免疫力的功效，國外的很多狗狗食譜中都會用大蒜作為調味料。我自己這幾年給家裏的狗狗做飯時經常在裏面加一點蒜末，一般是 3 隻狗狗 2 瓣蒜的量，沒有發生過任何問題。我曾經遇到過一個阿姨，她每天給家裏的北京犬吃 1 瓣生的大蒜，也沒有發生過任何問題。那隻北京犬活到了 19 歲高齡，不知道是否得益於大蒜。但至少可以證明，這樣的劑量對狗狗是沒有害處的。

　　所以，我的建議是：如果你家的狗狗不可能自己去偷吃一整顆大蒜，那麼，不妨在給牠做的自製狗飯中放點蒜末。但是，如果你家的狗狗是個甚麼都要吞進肚子的「吸塵器」，那

麼還是不要給牠嘗試大蒜了。萬一牠愛上了這個味道，自己去偷 1 公斤來解饞就後悔莫及了！當然，家裏的大蒜一定要藏好！

而大葱和小葱對健康並沒有像大蒜這麼多的好處，所以，為了狗狗的安全，建議不要餵食，也不要給狗狗吃含有大葱或者小葱的食物。

1.5 葡萄、葡萄乾

為甚麼有害

葡萄和葡萄乾會導致狗狗腹瀉，嚴重的可能引起急性腎衰竭甚至死亡，但是中毒機制尚不明確。

中毒症狀

狗狗食用葡萄或者葡萄乾中毒後首先出現的症狀為嘔吐和腹瀉，通常在食用後數小時內發生。嘔吐物或糞便中可見葡萄或者葡萄乾。隨後會出現無力、拒食、飲水量增加以及腹痛。48 小時內可發生急性腎衰，出現無尿症狀。

中毒劑量

尚未確定。但有研究估計狗狗食用葡萄或者葡萄乾的中毒劑量為 ≥ 3 克／公斤體重（來源：維基百科）。

王天飛在《好狗糧是怎樣煉成的》一書中提到，曾經做過的一個實驗：給一隻 2 月齡金毛、一隻 4 月齡巨型貴婦犬、一隻 1 歲阿拉斯加分別餵食 100 克新鮮葡萄，結果三隻狗均在 24 小時內出現輕微腹瀉和食慾不振，血檢呈弱氮血症。

誤食處理

如果發現狗狗誤食葡萄或者葡萄乾，而且接近中毒劑量，應在誤食後 2 小時內催吐，同時儘快送醫院。

能不能給狗狗吃葡萄或葡萄乾

不能！

1.6 牛油果

牛油果，又稱酪梨，營養價值很高，它含有多種脂肪酸，有益於毛皮健康。有些狗糧就宣稱含有「牛油果」，但網上又傳不能給狗狗吃牛油果。那麼到底能不能吃呢？

為甚麼有害

牛油果對於狗狗的危險主要有兩點。第一是它的果核，如果狗狗不慎吞下，有腸梗阻的危險。這一點是毋庸置疑的。第二在於它所含的一種名為甘油酸（persin）的物質。據有關資料顯示，這種物質對犬、貓等多種動物有害。美國禁止虐待動物協會（ASPCA）將其列為對多種動物包括犬、貓以及馬等有毒的食物。而牛油果系列狗糧是提取了對狗狗無害的牛油果油（來源：維基百科「Avocado」詞條）。但是我沒有找到其他更為權威的、關於牛油果會造成狗狗中毒的資料以及中毒劑量。

能不能給狗狗吃牛油果

韓國營養師金泰希寫的《狗狗飯食》一書中，將牛油果列為狗狗可以食用的水果一類，並且提供了一道「牛肉牛油果」的食譜。在這道食譜中，她用了 1/4 個牛油果。金泰希在書中也提到，牛油果可能會導致狗狗腹瀉，因此要注意「不能提供太多分量」。

我在不知道牛油果可能對狗狗有害時，曾給我們家的 3 隻狗吃過我做的牛油果乳酪奶昔。一個牛油果，我和 3 個「毛孩子」分食後沒有任何異常反應。

所以，關於牛油果，我的建議是：和大蒜一樣，如果家裏有吃貨狗狗，就不要讓牠嘗鮮了！萬一牠喜歡上了這個味道，趁主人不注意囫圇吞下幾個牛油果，既有腸梗阻的危險，又會有中毒的風險。如果不擔心狗狗會一口氣偷吃一整個牛油果，那麼給狗狗吃少量的牛油果是沒有問題的，甚至是有利於健康的。

1.7 生蛋白

為甚麼有害

生的雞蛋白中含有一種叫作抗生物素蛋白（avidin）的物質，會阻礙狗狗對生物素的吸收，引起生物素缺乏，導致掉毛、皮炎、幼犬發育不良等症狀。

生蛋白中還含有胰蛋白酶抑制劑，會影響身體對食物中蛋白質的消化，導致溏便、慢性腹瀉、體重減輕等症狀。

中毒劑量

有報告稱一天 2 個生雞蛋的量就會導致狗狗腹瀉。我們家附近有隻饞

嘴的柴犬「小二」，就曾經在偷吃了 1 個生雞蛋後即發生腹瀉。

如果不考慮細菌問題的話，雞蛋黃是可以生吃的，因為生的雞蛋黃對狗狗來說更容易消化。

如何吃雞蛋

如果雞蛋足夠新鮮的話，建議煮成溏心蛋，把蛋白煮熟，蛋黃半熟。

1.8 動物肝臟

為甚麼有害

動物肝臟營養豐富，而且狗狗非常喜歡肝臟的味道；因此，很多狗糧中都會添加肝臟來增加適口性。但是肝臟中的營養並不均衡，它含鈣量極低，同時還含有大量維他命 A。長期給狗狗餵食大量肝臟，容易引起維他命 A 中毒。

中毒症狀

食慾減退、體重減輕；四肢關節腫脹、疼痛，跛行；有些病犬出現全身震顫、尿失禁。

中毒劑量

沒有找到權威的資料說明肝臟會造成狗狗維他命 A 中毒的劑量。但是，因為在自然界，犬科動物捕獲獵物之後是會連肝臟等內臟一起吃掉的。一般肝臟只佔動物體重的 2%~6%，所以，如果按照這個比例給狗狗餵食肝臟的話，是不會有危險的。

能不能給狗狗吃肝臟

可以，但是建議只把肝臟作為自製狗飯的調味品，不要超過食物總重量的 5%。

1.9 生豬肉 🐾

為甚麼有害

生豬肉中可能攜帶一種名為「偽狂犬病毒」的致命病毒，餵食生豬肉有可能使狗狗感染這種病毒，患上「偽狂犬病」（Aujeszky's Disease），導致死亡。目前這種病只能靠預防為主，沒有有效的治療措施。

感染症狀

起初病犬精神抑鬱，凝視和舐擦皮膚某一受傷處，隨後局部瘙癢，主要見於面部、耳部和肩部，病犬用爪搔或用嘴咬，產生大塊爛斑，周圍組織腫脹，甚至形成很深的破損。病犬煩躁不安，對外界刺激反應強烈，有攻擊性。後期大部分病犬頭頸部肌肉和口唇部肌肉痙攣，呼吸困難，常於 24~36 小時死亡（摘自《寵物醫生手冊》第 247 頁）。

能不能給狗狗餵食生豬肉

不能！

1.10 牛奶、奶製品

為甚麼有害

牛奶中含有乳糖，需要乳糖酶才能消化。然而，幼犬及幼貓斷奶後，體內的乳糖酶就開始逐漸減少。因此，許多成年的犬、貓無法產生足夠多的乳糖酶來完全消化牛奶中的乳糖。一旦攝入大量牛奶，會引起腸胃不適以及腹瀉。人類其實也有這種現象。有很多人因為乳糖不耐受症而腹瀉。

其他的乳製品，例如乳酪、芝士、奶粉等的乳糖含量要低於牛奶，狗狗對於這些產品的耐受度要高一些。但是如果大量攝入，仍然有可能會引起腹瀉。

能不能給狗狗喝牛奶

由於個體差異，每一隻狗狗對於乳糖不耐受的程度有所不同。所以，可以根據狗狗耐受的情況（以是否引起腹瀉為標準），給牠餵適量牛奶或乳製品。

1.11 新鮮水果核

為甚麼有害

果核是果實中堅硬並包含果仁的部分。新鮮水果的果仁含有氰化物，可妨礙細胞正常呼吸，造成組織缺氧，導致機體陷入內窒息狀態。

中毒劑量

沒有查到關於新鮮果仁造成狗狗中毒的案例以及劑量。

每種果仁中氰化物的含量是不同的。一般來說，果仁愈大，氰化物含量愈高。

在網上可以查到一名1歲多的小孩在喝了半碗蘋果汁後中毒的案例，原因是嫲嫲直接將1個蘋果切成四瓣榨汁，沒有去除蘋果核。

我也遇到過狗狗連核吃下蘋果並沒有中毒的情況。其原因可能是，正常情況下果仁的外面有一層皮包裹，如蘋果核外面的那層光滑的褐色硬皮，可不讓有毒成分釋放。如果狗狗沒有將其嚼碎，而是連果肉帶核一起吞下，就會將完整的核隨糞便排出，不會接觸到其中的有毒物質。

能不能給狗狗吃新鮮水果核

不能！

不要給狗狗吃新鮮水果的果核。比較容易發生的情況是，給狗狗吃蘋果時不去除蘋果核，或者在榨汁時，連核一起榨，然後給狗狗喝榨好的果汁。平時要注意避免此類情況。

1.12 辛辣調味品

為甚麼有害

辣椒、花椒等辛辣的調味品儘量不要給狗狗吃。辛辣的調味品會刺激腸胃，容易造成狗狗腹瀉和不適。此外，如果長期給狗狗吃這類有刺激性氣味的調味品的話，還會影響狗狗的嗅覺。

能不能給狗狗吃辛辣調味品

偶爾、少量地給狗狗吃是沒有問題的。不過，狗狗最喜歡的是肉的香氣，所以完全沒有必要給牠們吃這些調味品。

1.13 高糖食物

為甚麼有害

　　高糖食品如雪糕、忌廉蛋糕等容易引起狗狗發胖，誘發一系列疾病，如脂肪肝、糖尿病、高脂血症、冠心病等，還易使狗狗患口腔疾病。而且一旦攝入大量蔗糖或果糖，容易腸胃不適，引起嘔吐或腹瀉。

能不能給狗狗吃高糖食物

　　偶爾、少量，可以。

1.14 人類的藥物

為甚麼有害

　　有些人類的藥物，狗狗不能用。例如很多人用的感冒藥都含有一種名為「乙醯氨基酚」的成分，會造成狗狗肝細胞損傷和壞死，嚴重者會導致死亡；還有些感冒藥中含有咖啡因和偽麻黃鹼，可引起狗狗心率加快、體溫升高、過度興奮等，嚴重的會導致狗狗昏迷甚至死亡。有些藥即使能用，也必須要換算劑量。

能不能給狗狗吃人類的藥物

　　不能自己隨意給狗狗服用。

2 物理原因

由於食物的物理特性，會有損狗狗的健康，即機械傷害，包括崩牙、梗阻、劃傷等。

2.1 咬碎後斷面尖銳的骨頭

例如雞鴨等禽類的腿骨，大的魚刺，豬、牛、羊的筒骨，都有可能會刺傷狗狗的消化道，引起消化道出血。

2.2 易造成腸梗阻的物體

任何堅硬的、狗狗無法消化且會被狗狗一口吞下、從而造成腸梗阻的物體。包括不大不小的硬骨、粟米芯、任何帶堅硬果核的水果，例如桃子、李子、整顆山核桃等。

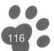

3 不易消化

3.1 含膳食纖維多的食物

　　例如竹筍、韭菜、穀物皮、菌菇等。狗狗不善於消化膳食纖維，容易引起狗狗脹氣、便秘或者腹瀉。

3.2 大量穀物

　　狗狗不容易消化穀物等富含碳水化合物的食物，其中最不容易消化的是糯米類食物。吃很少量沒有關係，吃多了會導致腹瀉甚至其他更嚴重的問題。

　　攝入過多的碳水化合物還容易引起肥胖，導致糖尿病等疾病。

3.3 過多的蛋黃

蛋黃雖然營養豐富，但是過多的蛋黃，尤其是煮熟的蛋黃不易消化，且蛋黃中脂肪含量較高，容易造成嘔吐、腹瀉、肥胖等。

3.4 大量肥肉或油脂

除了會導致狗狗發胖之外，還可能會導致狗狗腹瀉、肛門腺發炎、胰腺炎等問題。

3.5 發酵麵糰

未經烘烤的發酵麵糰，如果不慎被狗狗吃下，會在消化系統內擴張、產生氣體，引起疼痛；在發酵過程中還會產生酒精，使狗狗同時酒精中毒。

吃多少
才健康

1 餵食量過多 或者過少有 何壞處

　　狗的祖先──狼在叢林裏生活的時候，沒有人天天把飯菜端到眼前，必須自己去打獵，或者碰運氣尋找獅子、老虎等大型動物吃剩的食物。一旦找到了食物，就要趕快儘量吃完，因為接下來的幾天也許運氣就不會那麼好了。狗狗遺傳了祖先的這個天性，只要眼前有食物，就會先吞下肚子。所以，很多主人會覺得自家的狗狗怎麼總是吃不飽似的，給牠多少食物都能吃光。這樣就很容易造成餵食過量。

　　如果給狗狗吃得太少，會造成營養不良，影響狗狗的生長發育，並導致免疫力低下。

　　但是，吃得太多，對狗狗也是有害的！對於成犬來說，吃得太多，會導致肥胖，引起心血管疾病等多種疾病，同時也會讓狗狗的關節承受更多的壓力。幼犬，吃得太多，還可能導致身體總體發育速度超過骨骼的生長速度，從而導致骨骼畸形。對於大型犬的幼犬尤其要注意這一點。渾身上下圓鼓鼓的「嬰兒肥」，雖然看着很萌，實際上是潛在的健康風險！

你家狗狗身材標準嗎

判斷狗狗的身材是否標準,有四個方法。

2.1 看腰身

簡單地說,從側面看狗狗的時候應能看到腰身和腹部曲線。如果發現狗狗的腰圍和胸圍一般大小,像個水桶腰,根本看不到腰身和腹部曲線,那麼你的狗狗絕對該減肥啦。用目測法判斷時,要注意排除毛髮的干擾。可以用手將蓬鬆的毛髮輕輕壓緊,或者給狗狗洗澡時趁毛濕的時候觀察。

2.2 摸肋骨

如果看不見肋骨,但是用手觸摸狗狗的胸部可以很容易觸摸到肋骨,那麼說明狗狗的身材比較理想。如果肋骨很難觸摸到,或者根本觸摸不到,則說明狗狗偏胖了!你可以觸摸自己的肋骨感受一下。

2.3 身材評分

我們還可以將目測和觸摸相結合，將狗狗的實際體型和理想體型進行比較，對狗狗的身材進行評級，對狗狗是偏瘦還是超重作出更為準確的判斷。身材評級包括以下五組（身材評級表）：

A 消瘦
肌肉明顯減少，沒有脂肪層，能輕易看見肋骨和盆骨

B 瘦
腰身及腹部曲線明顯，肋骨可見，盆骨有少量組織覆蓋

C 理想
腰身及腹部曲線可見，肋骨可以觸摸到，但不可見

D 超重
沒有腰身，腹部曲線消失，肋骨較難觸摸到，尾巴根部處形成脂肪墊

E 肥胖
腰身及腹部突出，肋骨觸摸不到，尾巴根部處有厚厚的脂肪儲存

2.1 稱重

定期稱體重比以上任何一種方法都能更精確地評估飲食是否適當,便於及時調整。

對於幼犬來說,定期稱體重尤為重要,因為這是檢查牠們生長發育是否正常的好辦法。幼犬在出生後 5 個月內應按每公斤預計成犬體重每天增加 2~4 克的重量。假如你養的幼犬成年後體重預計在 10 公斤左右,那麼在 5 月齡內,狗寶寶的體重應該每天增加 20~40 克。

大多數中小型犬的幼犬會在 4 月齡時達到成年體重的 50%。如果體重增加過慢,就需要增加食物量或者提高食物質量;而體重增加過快的話,也要相應調整食物。

例如一隻成年後體重在 5 公斤左右的貴婦狗犬幼犬,在牠出生後的前 5 個月內,體重應該每天增加 10~20 克,到 4 月齡時,體重應在 2.5 公斤左右。

對於成犬,最好也能每隔 1~2 周稱一次體重。如果目前身材是理想狀態,那麼就應儘量保持當前體重。一旦發現體重增加,就應及時調整飲食和運動量。如果身材偏瘦或者偏胖,則應相應增加或者減少餵食量,同時觀察體重。如果發現體重向期望值變化,就說明餵食量合適;否則就應調整餵食量,直到身材達標。

我的經驗是每次稱重都精確到小數點後面 2 位數字;這樣,在肉眼能看到狗狗身材變化之前,小數點後面數字的變化能及早地反映體重變化的趨勢,便於及時調整餵食量。要注意的是,每次應在相同的時間段稱重,這樣比較才有意義。

吃多少
才算合適

　　精確的餵食量應該根據狗狗每日所需要的熱量，通過計算得出。但是，對於普通的寵物犬主人，我並不推薦這種方法。理由很簡單，太麻煩了。而且每一隻狗狗的新陳代謝率是不同的，跟人一樣，有的吃死不胖，有的喝水也胖。就算是同一隻狗狗，在運動量不同的情況下，所需的熱量也不同。睡了一整天和玩了一整天所需要的熱量顯然是不一樣的。

　　因此，對於普通的寵物犬主人，我推薦用最簡單的試錯法，即先確定一個大概的餵食量，然後根據狗狗的情況進行調整。

如果餵的是顆粒狗糧

　　先仔細閱讀狗糧包裝袋上的標籤，上面有不同體重狗狗的參考餵食量的範圍值。先從推薦餵食量的最低值開始，然後每週稱體重，並結合身材評級，根據需要逐步增加餵食量。

如果餵的是自製狗飯

　　可以先以狗狗體重的 3% 作為每日餵食總量的基礎值。然後同樣地，通過稱重並結合身材評級，根據需要逐步增加或者減少餵食量。

4 每天吃幾頓呢

健康的狗狗通常食慾旺盛，我們應一天餵幾次呢？

1.1 幼犬

先維持原來的餵食規律

幼犬剛到家，無論是幾個月大，由於環境的徹底改變，加上失去了母親和同伴，牠會感到巨大的壓力。這時如果再改變飲食結構和餵食規律，會加重牠的緊張程度，使幼犬消化系統不適，導致腹瀉。所以，剛開始的幾天應儘可能保持原來的食物和餵食時間不變，然後，新主人再根據自己的情況逐漸改變食物和餵食規律。

少量多餐

幼犬的胃容量非常小，因此應遵守少量多餐的原則。

總的來説，斷奶愈早，餵食的次數應愈多，每頓的量要愈少。兩三個月以內的幼犬，一天一般要餵 4 頓。

隨着幼犬的長大，牠可能會對某一頓興趣變低了（例如到了吃飯時間還在睡覺，沒有主動過來討食，需要主人呼喚才會來吃），此時可以取消這頓，其他 3 頓之間的時間就拉長了。同樣地，再過一段時間後，牠對其中的 1 頓飯的興趣又會降低，這時，餵食次數可以減少至一天 2 次。

對於整天都在想着吃的狗狗，主人必須限制牠的食量，否則就容易患上肥胖症。

1.2 成犬

可以一天餵食 1 頓

等到狗狗成年之後，可以一天只餵食 1 頓。

最好是一天 2 頓

但還是建議一天餵食 2 頓，原因如下：

① 和一天 2 頓相比，一天餵食 1 頓的話，狗狗的饑餓感會更強，而動物在非常饑餓的時候容易攝入比實際需要更多的食物。

② 一天吃 2 頓可以給「狗生」增加點樂趣，減少無聊的感覺。很多狗狗在飯後喜歡打個盹，這樣對於必須白天獨自在家的狗狗來說，更好打發時間。

③ 對於消化系統來說，2 頓小餐比 1 頓大餐要容易消化。可以把一天的總餵食量分成 2 等份，或者分成 1/3 的一份和 2/3 的一份。

巨型犬需要的食物量多，而消化能力相對有限，應提供易消化的食物，並將一天的餵食量分成 2~3 頓，以避免胃的過度緊張，保證正常消化。

1.3 老年犬

一般來說，中小型犬 7 歲、大型犬 5 歲左右就進入老年了。這時，牠們的胃口通常會下降，消化系統也不太能一次對付大量食物了。對於這類狗狗，至少應一天餵食 2 次。隨着年齡的增長，每天的餵食量應儘可能分成更小份，可以分成 3~4 頓餵食。

1.1 適度保持饑餓感

適當地讓狗狗有饑餓感，比成天都給牠們餵得飽飽的，更有利健康。

很多狗主人喜歡永遠在狗狗的食盆裏放滿食物，讓狗狗隨時想吃就吃。這樣不但會造成狗狗護食等行為問題，還容易引起消化不良。

儘可能在兩餐之間讓狗狗保持饑餓感，有助於牠更好地消化食物。

5 斷食

派特・拉扎魯思（Pat Lazarus）在《用自然療法保持狗狗健康》（*Keep Your Dog Healthy the Natural Way*）一書中建議對 2 周歲以上的狗狗實行每週一次、每次 24 小時的斷食。對於 4 個月至 2 周歲的狗狗實行每週一次、每次半天以及每月一次全天的斷食。在斷食期間，除了清水，不提供任何食物。

這樣的斷食，可以讓腸胃系統有機會充分地休整，並進行排毒。如果你和我一樣喜歡練習瑜伽，那麼你對斷食的概念應當不會陌生。許多瑜伽練習者會通過一天甚至連續幾天的斷食來整理腸胃和排毒。許多專業的犬類繁殖基地也會對基地的狗狗實行一週一次斷食。對於野生狀態的犬類祖先們來說，斷食根本就不是甚麼時髦的名詞。牠們本來就不可能幸運到每天都能找到獵物，如果偶爾一整天找不到食物的話，牠們的身體也能保持健康狀態。

其實，狗狗在身體不適的時候，自己也會採取斷食的方法來調整。例如我家「小白」（唐狗）有時候就會某一頓飯不吃（不是挑食），到了下一頓吃飯時間又恢復正常。如果狗狗其他情況都正常，沒有腹瀉、嘔吐、發熱等綜合症狀，那麼就可以順其自然，不要強迫狗狗進食。

斷食的注意點

1 患病的狗狗,未經醫生允許,不要隨意斷食。

2 斷食應選主人在家的時候,而不要選擇主人一整天都不在家的時候。

　　那樣有可能讓狗狗以為家裏發生了甚麼變故,感到焦慮。同理,最好有規律地進行斷食,例如每週日。

3 斷食的當天,最好多陪伴狗狗,以分散地對食物的注意力。

　　當然,最好主人也一起斷食,大家健康!如果主人不能斷食,那麼至少不要當着狗狗的面大吃大喝。

4 斷食後的第一頓飯應比平時減少一半左右,以便讓腸胃有逐步適應的過程。

DIY
食譜

1 製作狗食的常用設備

「工欲善其事，必先利其器」。下面推薦幾款自製狗狗正餐和零食最常用的設備：

手持式攪拌機

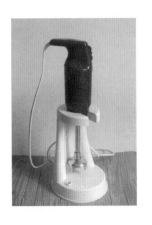

這種攪拌機最大的好處是可以將食物放在任何容器中進行攪拌，而且清潔起來非常方便，只要把攪拌機放入一杯清水中攪拌幾秒鐘就可以了。通常這種攪拌機還會配置粉碎刀頭，可以用來將固體食物打成粉末。

碎菜機

用這種碎菜機可以很方便地把蔬菜水果切割成適合狗狗食用的大小，大大提高備菜的效率，特別適合多狗家庭，以及家有食量比較大的中大型犬的家庭。

食品風乾機

　　強力推薦食品風乾機。這種機器利用熱風循環，低溫（通常在 35~70℃）將食物風乾，能最大程度保留食物中的營養，而且操作方便，是給「毛孩子們」自製零食的基本設備。建議選擇層高可以調節的不銹鋼風乾機，適用範圍比較廣泛。

電焗爐

　　用電焗爐可以製作更多品種的零食，例如各種狗餅乾。建議買有「發酵」功能的焗爐，還可以用來自製健康的乳酪給狗狗喝。

廚房秤

　　剛開始給狗狗自製飯食時，最好稱一下各種食材的重量。有一台廚房秤會方便很多。

狗狗正餐食譜

　　以下的食譜只是起一個拋磚引玉的作用，讓初次親自動手給狗狗做美食的你可以有個感性認識。熟練之後你就可以根據前面學到的內容，自己變換各種食材，給狗寶貝做出更多的美食！

準備工作

肉切多大

　　狗狗吃的肉，除了大塊的生骨肉之外，最好切得小一點。因為對於切碎的肉塊，狗狗是不會像人類一樣咀嚼的，而是會直接吞咽，所以切得小容易消化。我家三隻狗都是小型犬，我一般是切成指甲蓋大小。你可以根據狗狗的體型和消化能力適當調整。

蔬菜切多碎

　　蔬菜也要根據狗狗的情況切成合適的大小。從易於消化的角度考慮，當然是切得愈碎愈好。對於消化能力較弱的幼犬和老年犬，最好是用攪拌機打成蔬菜泥。不過，切得太碎，蔬菜的體積會變小，不易產生飽腹感。所以，對於需要減肥的胖狗，最好多選用體積比較大的瓜果類蔬菜，例如青瓜、冬瓜、翠玉瓜等，而且不要把蔬菜切得太碎。

添加多少油

　　為了保證各種脂肪酸的平衡，我們在自製狗飯時需要添加適量的魚油以及植物油。本書中所有食譜統一用「適量」，請根據狗狗的體型和年齡參照下表進行添加。胖狗和不太運動的狗狗添加得少一點；幼犬、運動量大的狗狗以及偏瘦的狗狗添加得多一點。

體型（體重）	毫升數
小型（10 公斤以下）	1~2 毫升
中型（11~20 公斤）	3~6 毫升
大型犬（21~30 公斤）	4~8 毫升
巨型犬（30 公斤以上）	6~12 毫升

用多少食材

　　因為每一隻狗狗的情況不同，所以我在有些食譜中沒有提到具體的用量。對於這類食譜，請根據前面學過的公式，計算出你家狗狗的基礎用量，再配合稱體重，進行適當調整：每天的食材總量＝狗狗體重 ×3%；蛋白質來源食材量＝食材總量 ×60%；碳水化合物來源食材量＝食材總量 ×20%；維他命與礦物質來源食材量＝食材總量 ×20%。

狗狗不愛吃蔬菜、水果

對於不愛吃蔬果的狗狗，應先少加點蔬菜、水果，以後逐步增加；把蔬菜、水果打成泥和肉類拌勻，也能讓狗狗容易接受；最後，還可以加點肉湯、雞肝泥或者乳酪等調料。

生肉如何處理

雖然狗狗對付細菌的能力比人類強，但我們還是應儘量少讓牠們吃點細菌。對於準備給狗狗生食的肉，最好在冷凍後急速解凍，即把冷凍的肉塊浸泡在冷水中，並經常換水，同時用流動水沖洗。待肉塊略微軟化後，將其切成小塊繼續浸泡，可以加速解凍。這樣解凍的肉類表面細菌較少。解凍後的肉，夏季可以直接給狗狗食用，冬季最好用溫水浸泡 1 分鐘左右。

節約時間的小竅門

可以一次性煮好 2~3 天用的肉類，放在雪櫃裏，用的時候取出，用開水加溫。如果碳水化合物來源採用番薯、馬鈴薯、米飯等需要水煮的原料，也可以一次煮好 2~3 天的量。蔬菜最好隨吃隨加工，太早切碎營養容易流失。

食譜

鴨肉蘋果

食材

蛋白質來源：鴨胸肉
碳水化合物來源：蘋果
維他命、礦物質來源：紫椰菜、青瓜
不飽和脂肪酸來源：三文魚油

製作方法

1　鴨胸肉解凍後切成小丁，用溫水浸泡一下（天熱可以不泡）。

2　蘋果洗淨去核，紫椰菜、青瓜洗淨，全部切碎。

3　將鴨肉丁和蔬果碎混合，加入適量三文魚油攪拌均勻即可。

藍老師有話說

1）這道菜做起來非常方便，完全不用開火，省時省力，而且最大程度地保留了食物中的營養成分，便於消化吸收。既是入門級的狗狗食譜，也可作為長期給狗狗食用的基本食譜。我家的三位汪星人每天的早餐基本就是用這道食譜及其「變異」（即更換食物品種）。

2）如果暫時不能接受生食，或者狗狗不愛吃蔬果，可以將適量水燒開，把鴨肉丁放入沸水中氽一下，至表面變色即關火。連湯帶肉和果蔬碎一起拌勻。

藍老師
有話說

紫菜是一種海藻，和陸生植物相比，海藻含有更加豐富的維他命和礦物質，同時還含有絕大多數陸生植物所不含的 ω-3 系列不飽和脂肪酸。

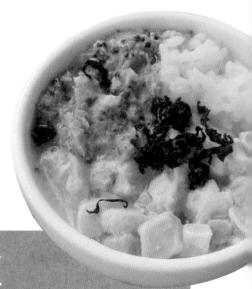

雞肉西蘭花拌飯

食材

蛋白質來源：雞胸肉
碳水化合物來源：米飯
維他命、礦物質來源：西蘭花、紅蘿蔔、炒紫菜
不飽和脂肪酸來源：初榨橄欖油

製作方法

1 炒紫菜做法：紫菜在清水中泡發，換水浸泡半小時左右，剪碎。平底鍋燒熱，轉成均勻小火，倒入少許橄欖油，加入剪碎的紫菜，不停翻炒，至紫菜鬆脆，冷卻後裝在玻璃瓶中密封，放雪櫃冷藏室儲存備用。

2 雞胸肉切丁；西蘭花洗淨，取花的部分切碎（如果不想浪費莖的部位，可以將莖去皮後切碎）；紅蘿蔔洗淨，切碎備用。

3 鍋中放適量水，大火燒開後，加入雞胸肉丁，並用筷子快速翻動，至肉變色即關火，撈出雞胸肉備用。

4 煮過雞肉的湯留在鍋中，加入冷飯，大火煮開後，轉成小火燉至開花。

5 米飯燉好後轉成中火，加入切碎的西蘭花和紅蘿蔔，再煮半分鐘左右。

6 將煮好的雞胸肉和蔬菜米飯拌勻，撒上剪碎的烤紫菜，加入適量橄欖油拌勻即可。

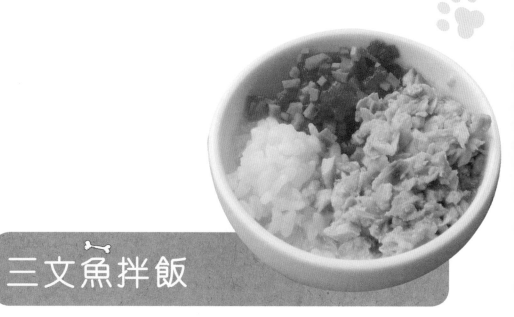

三文魚拌飯

食材

蛋白質來源：三文魚邊角料
碳水化合物來源：米飯
維他命、礦物質來源：番茄、紅蘿蔔
不飽和脂肪酸來源：三文魚油

製作方法

1　鍋中放適量清水，大火煮沸後轉中火，放入三文魚邊角料煮熟，挑去魚刺，盛出備用。

2　番茄、紅蘿蔔洗淨，切碎備用。

3　鍋中留適量魚湯，加入米飯及切碎的番茄、紅蘿蔔，小火將米飯燉爛。

4　加入煮好的三文魚、適量的三文魚油，和米飯蔬菜拌勻。

藍老師有話説

三文魚邊角料價格很便宜，又富含 ω-3 系列不飽和脂肪酸，大多數狗狗都很愛吃，所以很適合用來做狗飯。但是，現在很少有野生的三文魚，一般市場上見到的都是養殖的，飼料中含有很多添加劑，所以不宜長期給狗狗食用。

藍老師有話說

1）牛肉事先在雪櫃冷凍室凍上 2 小時左右，會比較容易切。

2）也可以用市售乳酪代替自製乳酪，但是，大部分市售乳酪含有食品添加劑和糖，所以不宜經常給狗狗食用。

🦴 牛肉拌番薯

食材

蛋白質來源：瘦牛肉

碳水化合物來源：番薯

維他命、礦物質來源：椰菜、彩椒

不飽和脂肪酸來源：芝麻油

澆頭：自製乳酪、大蒜

製作方法

1　取 1 瓣大蒜，剝皮切成蒜末，在空氣中氧化 10 分鐘左右。

2　番薯洗淨，切成小丁備用。

3　牛肉切小丁，鍋中放適量水，煮沸後轉小火，加入牛肉丁，並用筷子快速翻動，至肉變色即關火，撈出備用。

4　將番薯丁放入牛肉湯中煮爛。

5　椰菜洗淨、去梗，取葉子部分切碎；彩椒去蒂、去籽，切碎備用。

6　將煮好的牛肉，加入番薯丁、蔬菜碎以及蒜末、芝麻油，連牛肉湯一起拌勻。

7　澆上少量自製乳酪（製作方法見第 177 頁「自製乳酪」）即可。

青鯰魚蔬菜煎餅

食材

蛋白質來源：青鯰魚（去頭、內臟以及魚鰭）500 克、雞
蛋 1 個
碳水化合物來源：全麥麵粉 80 克
維他命、礦物質來源：菠菜 100 克、紅蘿蔔 50 克
不飽和脂肪酸來源：花生油適量

製作方法

1　紅蘿蔔洗淨，切碎；菠菜放沸水中焯一下後撈出，切碎。

2　青鯰魚連骨斬成肉碎（確保將魚刺斬碎）。

3　將 1、2 中所有食材和麵粉混合，打入雞蛋，攪拌均勻成麵糊。

4　三文治機加熱後放入少許花生油（沒有三文治機可用平底鍋代替）。

5　取一小團麵糊，放入三文治機，壓扁，成為一個小圓餅，蓋上
　　上蓋，煎 3 分鐘左右，至底面略有焦黃即可。

6　放涼至室溫後，剪成小塊即可。

藍老師
有話說

1）菠菜中的草酸含量比較高，容易和體內的鈣結合形成草酸鈣，既影響鈣的
　　吸收，又容易形成結石，所以，最好把菠菜焯水後再食用。焯過菠菜的水
　　因為溶解了菠菜中的大量草酸，應棄之不用。

2）將青鯰魚連所有的魚骨、魚刺一起斬碎，可以讓狗狗安全地食用魚骨，確
　　保鈣磷平衡。

3）青鯰魚是最便宜的野生海魚，價格比雞胸肉還便宜，不但富含 ω-3
　　系列不飽和脂肪酸，而且肉質很厚，含有豐富的蛋白質，非常適合
　　常給狗狗吃。

牛肉丸子

食材

蛋白質來源：牛肉碎 300 克、雞蛋 2 個
碳水化合物來源：老南瓜 100 克、低筋麵粉 80 克
維他命、礦物質來源：紅蘿蔔 50 克、西蘭花 80 克
不飽和脂肪酸來源：葵花子油適量
其他：發酵粉適量

製作方法

1　將南瓜、紅蘿蔔洗淨，老南瓜連皮和紅蘿蔔一起蒸熟。

2　西蘭花洗淨，取花的部分和蒸好的老南瓜、紅蘿蔔一起，用碎菜機打碎。

3　麵粉中加入發酵粉、雞蛋、葵花子油、牛肉碎以及菜泥，攪拌均勻，製成較稠的麵糊，蓋上保鮮膜，常溫下發酵 1~2 小時，至體積膨大。

4　將發酵好的麵糊做成丸子，上鍋用大火蒸 15 分鐘左右即可。

藍老師有話說

豬肉，即便是瘦肉，脂肪含量也較高，因此不宜長期給狗狗食用，偶爾吃一吃無妨。老豆腐的加入一方面是為了避免攝入過多脂肪，另一方面也可以增加鈣質。但應以豬肉為主，豆腐為輔。

🦴 豬肉芹菜餃子

食材

蛋白質來源：豬肉碎 500 克、滷水豆腐（老豆腐即北豆腐）200 克、雞蛋 1 個
碳水化合物來源：麵粉 200 克
維他命、礦物質來源：芹菜 100 克、紅蘿蔔 100 克
不飽和脂肪酸來源：芝麻油適量

製作方法

1 麵粉加入適量清水，揉成光滑的麵糰，揪成約 10 克一個的劑子，擀成餃子皮。

2 紅蘿蔔洗淨，用刨刀刨成細絲後再切成細末；芹菜洗淨，切成細末。

3 老豆腐用水沖洗後瀝乾水分。

4 將紅蘿蔔末、芹菜末、雞蛋、老豆腐和豬肉碎，加入芝麻油拌勻，製成餃子餡。

5 每張餃子皮放入約 30 克的餡心，包成餃子，煮熟後切開即可。

香蕉麵包配青鯰魚醬

食材

蛋白質來源：青鯰魚 300 克、雞肝 1 副、雞蛋 1 個、自製乳酪適量（50 克左右）

碳水化合物來源：自發粉 250 克

維他命、礦物質來源：香蕉半根、枸杞子適量

不飽和脂肪酸來源：初榨橄欖油適量

製作方法

1 製作麵包：

（1）香蕉去皮壓成泥；枸杞子用溫水浸泡 5 分鐘左右。

（2）香蕉泥、枸杞子、雞蛋、橄欖油和自發粉拌勻，最後加入適量乳酪代替水，揉成光滑的麵糰，蓋上保鮮膜，室溫下發酵 40 分鐘左右，至麵糰體積膨大到 2 倍左右。

（3）發酵好的麵糰再揉光滑，分割成 2 份，蓋上保鮮膜，二次發酵 15 分鐘左右。

（4）焗爐 180℃上下火，預熱 10 分鐘，將醒好的麵糰放入焗爐烤製約 20 分鐘。

（5）烤好的麵包冷卻後切成 2~3 厘米見方的小塊。

2　製作青鯪魚醬：

　（1）青鯪魚連骨剪成小塊（剪斷魚刺），和雞肝一起
　　　　煮熟。

　（2）用攪拌機將青鯪魚（連骨）和雞肝打成醬。

　（3）開小火，將打好的醬放入鍋中不停攪拌，將青鯪魚
　　　　醬中過多的水分收乾。

3　將青鯪魚醬拌勻、放在切塊的麵包上，即可給狗狗食用。

藍老師
有話說

1）青鯪魚醬可以一次多做一點，裝在保鮮盒中放雪櫃保存。需要的時
　　候加點富含碳水化合物的食物和蔬菜，就是一道方便快捷的主食。

2）如果用麵包機來製作麵包，則更加方便。建議不要把乳酪一次放
　　完，而是先倒入 30 克左右，等麵包機第一次攪拌後，如果麵糰太
　　乾，再加入適量乳酪。

3）枸杞子含有豐富的胡蘿蔔素，有養肝明目、提高免疫力的功效。可
　　以常常在狗狗的各種食物中添加些枸杞子，用來代替不容易消化的
　　紅蘿蔔。

4）從「牛肉拌番薯」至本頁的食譜均可一次性多做一點，放入雪
　　櫃冷凍，需要時提前解凍、加熱一下即可餵食，可以作為狗狗
　　的方便快餐。

藍老師
有話說

雞肝和三文魚的味道會讓狗狗欲罷不能。這個自製罐頭可以拌在任何食物中激發狗狗的食慾。特別適合在夏季給狗狗食用。食用時加入切碎的蔬菜水果，例如生菜、青瓜、蘋果等，拌勻即可。

雞肝海鮮凍

食材

蛋白質來源：雞肝 1 副、三文魚邊角料（魚肉和魚皮）300 克

製作方法

1 鍋中加入適量清水，先將三文魚皮放入鍋中大火煮開，改小火燉爛，再加入魚肉、雞肝（切成小塊）一起煮熟。

2 用攪拌器將所有混合物打碎。

3 攪拌好的混合物冷卻後倒入保鮮盒中，放入雪櫃冷藏，等混合物凝結成肉凍後即可給狗狗食用。

特殊生長
階段食譜

狗狗的一生大致可以劃分成以下幾個階段：

生理階段	犬齡	備註
哺乳期	出生～斷奶 （一般為 6 周齡）	
其中： 斷奶期	4~6 周齡	大多數狗狗會在 20 日齡左右萌出第一顆乳牙
幼犬期	斷奶後～10 月齡	
其中： 離乳期	斷奶後～5 月齡	2 月齡左右乳齒長齊，2~10 月齡換牙
幼犬期	6~10 月齡	
成犬期	10 月齡~8 歲	
其中： 成犬前期	10 月齡~2 歲	
成犬中後期	2~7 歲	大型犬和巨型犬 2 歲~5 歲
老年犬期	7 歲以上	大型犬和巨型犬 5 歲以上

其中，斷奶期、幼犬期、老年犬期以及成年母犬的孕期和哺乳期，都屬比較特殊的生長階段，對一日三餐有着不同的需求，主人要特別留心。

3.1 斷奶期（4~6 周齡）

斷奶期特點

這個時期是為正式斷奶做準備，因此，除了讓狗媽媽繼續給狗寶寶餵奶之外，也可以開始給狗寶寶添加輔食，一是為了彌補狗媽媽奶水逐漸變少帶來的營養不足，二是為了讓狗寶寶能適應斷奶後的新食物。

這時狗寶寶的消化功能還不健全，無法消化富含碳水化合物的食物和蔬菜，最容易消化的是富含動物性蛋白質和動物脂肪的食物。因此，最佳的斷奶期輔食就是生肉碎。注意不要在這個階段給狗寶寶餵米飯等穀物。不過，為了讓狗寶寶以後能接受顆粒狗糧，在最後一周最好少量地餵一點離乳期狗糧。

餵食次數	在斷奶期，應逐步增加輔食的餐數，以減少餵奶的次數。同時，狗媽媽的飲食也應該從高蛋白的月子飲食逐步改成普通的飲食，以減少狗媽媽的產奶量。
餵食量	餵食量要寧少勿多，由少到多，讓狗寶寶的腸胃能慢慢適應。一天的總餵食量可以從寶寶體重的 1% 開始逐漸增加，不要超過 2%。

斷奶期食譜

生雞胸肉碎

食材

蛋白質來源：雞胸肉
不飽和脂肪酸來源：三文魚油（每天的總量不要超過 1
毫升，即乳酪勺半勺）

製作方法

1　冷凍雞胸肉提前 5~6 小時放在雪櫃冷藏室，在雞胸肉仍然保持冷凍狀態，但已經可以比較容易切割時切片，分成小份，每一份為狗狗一頓的量，放入雪櫃冷凍備用。

2　餵食前，取一份雞胸肉片，浸泡在冷水中，同時用流動水沖洗，急速解凍。

3　解凍的雞胸肉片剁成肉碎。

4　找一個大一點的容器裝上熱水，將盛有肉碎的碗放在容器裏，用水浴的方式使肉碎溫度達到 38℃左右，最後加入幾滴三文魚油拌勻即可。

藍老師有話説

1）這個階段的狗寶寶消化功能還不健全，所以一定要把肉剁細。

2）如果狗寶寶的大便有點軟爛，說明消化不好，可以嘗試在餐後給狗寶寶餵一片多酶片。多酶片中含有多種消化酶，可以幫助狗寶寶更好地消化。

熟青鯰魚碎拌狗糧

食材

蛋白質來源：青鯰魚、離乳期狗糧
不飽和脂肪酸來源：初榨橄欖油

**製作
方法**

1　淨青鯰魚連骨剁成魚肉碎。

2　炒鍋燒熱，轉成小火，加入適量橄欖油，將魚肉碎放入鍋中翻
　炒至熟。

3　離乳期狗糧提前用溫水泡至完全變軟。

4　將炒好的魚肉碎和泡開的狗糧拌勻即可。

**藍老師
有話説**

1）前面說過，狗糧中含有大量狗狗不容易消化的碳水化合物，對於斷
　奶期的狗寶寶來說，更不容易消化，所以，最好在斷奶的最後一周
　才開始添加狗糧。

2）添加狗糧的目的只是為了讓狗寶寶適應狗糧的味道，不至於長大後
　拒吃狗糧。所以要以魚肉碎為主，狗糧為輔，泡開後的狗糧一般不
　要超過食物總量的 1/4。

3）生肉和熟肉不能同食。狗糧是熟食，因此不要和生肉碎一起餵食。

4）青鯰魚中富含狗寶寶發育所需要的 DHA，所以很適合給狗寶寶食用。

5）青鯰魚凍得比較硬的時候更容易剁成魚泥。

3.2 幼犬期（斷奶後~10月齡）

　　幼犬期的狗寶寶處於生長發育旺盛時期，對蛋白質、熱量和鈣的需求都比成犬高，但是胃口小，因此除了要遵循少量多次（一天 3~4 頓）的餵食原則之外，還應以優質動物性蛋白質、脂肪等高營養、高熱量的食物為主，減少碳水化合物、維他命、礦物質的攝入比例。

離乳期（斷奶後~5月齡）特點

　　在這個階段，狗寶寶已經完全斷奶，所有營養需求都要靠固體食物來滿足，同時身體又處於快速生長發育階段，每公斤體重所需要的營養超過成犬。

　　在給寶寶足夠營養的同時，我們還要注意不要過量餵食，否則狗狗容易患上肥胖症以及骨骼發育異常。

　　最好定期給狗寶寶稱體重，確保發育正常（參見第 121 頁「你家狗狗身材標準嗎」）。

　　如果體重增加過慢，說明餵食數量過少。相反，如果體重增長過快，說明需要減少餵食量。

　　這個階段，也是狗寶寶養成飲食習慣的階段，這時給狗寶寶嘗試的食物品種愈多，長大後就愈不挑食。此時，狗狗的消化功能也逐步健全，開始有了消化澱粉的能力。

　　在這個階段，建議用專用的幼犬狗糧＋自製狗飯的形式給狗寶寶餵食。主要原因有以下三點：

　　第一，離乳期狗狗需要的營養成分比成犬

期要複雜，例如鈣的需求，既要比較高以滿足骨骼發育的需要，又不能過高，否則骨骼容易發育異常；又比如由於大腦和神經系統發育對 DHA 有較多需求；此外，對於蛋白質、脂肪的需求也要高於成犬。不具備營養師資質的主人，很難做到完全通過自製狗飯保證狗寶寶的特殊營養需求。優質的幼犬專用狗糧在營養全面方面就做得比較好。

第二，前面講過，顆粒狗糧是一種人造的食物，狗狗通常不太願意接受。如果從小不吃狗糧的話，長大後，狗狗就更加難以接受了。這對於工作忙碌的主人來說是件很麻煩的事。如果在離乳期就開始給狗寶寶吃狗糧，那麼以後牠就比較容易接受。主人可以在需要的時候，給狗狗餵這種方便食品。

第三，在離乳期，狗狗消化能力有限，需要少量多餐，每天要吃 3~4 次。如果部分餵食狗糧的話，可以減輕主人的負擔。

要注意的是，如果狗寶寶已經在前主人家裏吃過固體食物，那麼，在狗寶寶剛到家的頭三天內，最好保持原來的食物不變。然後慢慢添加新的食物，用一周左右的時間逐漸過渡到新的食物。

為了培養良好的飲食習慣，在這個階段，不要在狗糧中添加肉類等自製食物，否則容易造成狗狗挑食，只吃肉不吃狗糧。可以採取 2 頓狗糧，1~2 頓自製狗飯穿插餵養的方法。

注意要給幼犬餵幼犬狗糧，或者全犬期狗糧，因為這兩類狗糧中含有的蛋白質、脂肪等營養成分都要高於普通的成犬狗糧，符合幼犬生長發育的需要。不要給幼犬餵普通的成犬狗糧。

離乳初期（斷奶後~2月齡）

狗寶寶在出生 20 日齡左右會萌出第一顆乳牙，到 2 月齡左右，乳牙基本長齊。我把這個階段稱為離乳初期，因為這時候狗狗還沒有換牙，所以飲食結構上和換牙階段有所區別。這個階段的自製狗飯，要特別注意食物中的鈣磷比例，以及 ω-3 系列和 ω-6 系列不飽和脂肪酸的正確比例。可以通過在肉碎中添加蛋殼粉，或者把魚連骨剁成肉骨碎的方式來補充鈣質。不建議給狗狗吃鈣片，那樣很容易造成鈣過量和鈣磷比例失調。

離乳後期（2月齡~5月齡）

這個階段的狗狗開始換牙，所以需要一些可供磨牙的食物。同時，狗狗的消化功能已經基本完善；因此，肉類也不用像前一階段那樣需要剁成泥。還可以開始添加富含碳水化合物的食物和蔬菜，但是仍應以肉類為主。

建議營養素比例：

蛋白質：碳水化合物：維他命及礦物質＝8：1：1

幼犬期（6月齡~10月齡）

幼犬期的狗狗，胃口和消化能力進一步增強，可以將餵食次數逐漸減少到 2~3 次。

這個階段的狗狗，精力旺盛，活潑好動，同時因為換牙的緣故，特別喜歡啃咬硬物。所以，建議每天提供一頓生骨肉。如果能保證生骨肉供應的話，就不需要在食物中添加蛋殼粉了。

可以開始將顆粒狗糧的量減少，增加自製狗飯的量了。

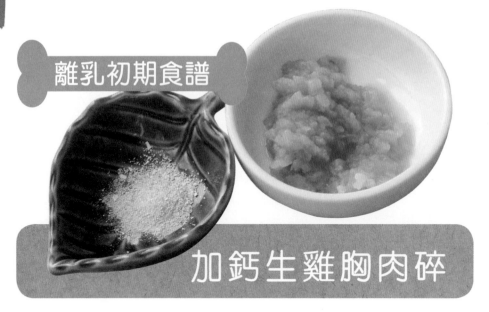

離乳初期食譜

加鈣生雞胸肉碎

食材

蛋白質來源：雞胸肉
不飽和脂肪酸來源：亞麻籽油（ω-3）
鈣源：蛋殼粉

**製作
方法**

1　冷凍雞胸肉提前分割成小份，每一份為狗狗一頓的量。

2　取一份雞胸肉，用流動水急速解凍。

3　解凍後的雞胸肉剁成肉碎。

4　用熱水浴的方式加熱肉碎，最後加入適量蛋殼粉（做法見 182
頁「蛋殼粉」）、幾滴亞麻籽油，拌勻即可。

藍老師
有話說

蛋殼粉的添加比例大約為：每 100 克雞胸肉添加 0.6 克蛋
殼粉。

香炒青鯰魚

食材　

蛋白質來源：青鯰魚
不飽和脂肪酸來源：初榨橄欖油
鈣源：青鯰魚骨

製作方法

1　青鯰魚連魚骨一起剁成魚泥。注意一定要將魚骨全部剁碎。

2　炒鍋燒熱，轉成小火，加上少許橄欖油，將魚泥入鍋煸炒至變色。

3　炒好的魚泥冷卻到 38℃ 左右，即可餵食。

藍老師
有話説

1）因為是連魚骨一起料理，所以無須額外補充鈣源。

2）可以一次做上 2~3 天的量，冷卻後放在保鮮容器中、入雪櫃冷藏保存。需要時加熱後給狗寶寶食用。

離乳後期食譜

鴨肉果蔬

食材

蛋白質來源：鴨胸肉
碳水化合物來源：蘋果
維他命、礦物質來源：紫椰菜、櫻桃蘿蔔
不飽和脂肪酸來源：亞麻籽油
鈣源：蛋殼粉

製作方法

1　冷凍鴨胸肉用流動水急速解凍。

2　解凍後的鴨胸肉切成指甲般大小的肉丁。

3　蘋果、紫椰菜和櫻桃蘿蔔洗淨後用碎菜機磨細。

4　肉丁用熱水加溫到 38℃左右，加入蔬果碎、適量蛋殼粉以及亞麻籽油拌勻即可。

藍老師有話說

1）從這個階段開始可以參照前面的普通食譜給狗寶寶做飯了，但是要注意調整食材的比例，使蛋白質來源佔到 80% 左右。

2）因為還不能讓狗狗完全通過吃骨頭來補充鈣質，在用肉類做飯時要注意添加適量蛋殼粉。

3）可以一次性用碎菜機多磨一些蔬果，然後填入冰格中冷凍。將冷凍好的蔬果凍從冰格中取出，裝在保鮮容器中放雪櫃冷凍保存，需要時提前取出幾塊解凍。

3.3 孕犬以及哺乳期母犬

在孕期和哺乳期，母犬需要較高熱量，對蛋白質、鈣等營養物質的需求都要比平時多。

孕期特點

母犬懷孕 60 天左右會生產。

懷孕後～第 4 周：在懷孕的前半階段，胎兒的發育速度不快，不需要特別的飲食。如果自製狗飯，可參照前一部分的食譜，同時每天提供一頓生骨肉就可以了。

第 5 周起：胎兒發育加速，母犬需要更多的營養，這時候應將自製狗飯的營養素比例調整成幼犬期的比例，即蛋白質：碳水化合物：維他命與礦物質 = 8：1：1。這個期間，應暫時取消生骨肉，和幼犬期一樣，採取在食物中添加蛋殼粉的方式來補鈣（100 克肉：0.6 克蛋殼粉）。如果吃顆粒狗糧的話，應該從這時候起逐漸用幼犬糧來替換原來的成犬糧。

第 6 周起：逐漸增加餵食量，每週增加 10% 左右。

第 7~8 周：在懷孕的最後兩周，胎兒的體積愈來愈大，母犬的胃容量受到嚴重限制。因此，在這個階段，需要少食多餐，可以從每天 2 頓改為 3~4 頓。

哺乳期特點

在哺乳期，幼犬出生 3 周後，母犬的營養需求達到最高峰。這時，母犬的熱量需求會達到平時的

3~4 倍，對其他營養的需求也都會達到類似的高水平。

因此，整個哺乳期同樣應採用幼犬食譜。在幼犬出生滿 3 周左右時，由於幼犬的需奶量大大增加，母犬消耗增大，應由母犬自己來決定進食量。可以先以平時餵食量的 3 倍為基礎，如果狗狗還想吃，就再補充餵食，直到狗媽媽停止進食或者進食速度明顯減慢為止。

哺乳期母犬還需要補充大量水分，因此，要讓母犬隨時能喝到乾淨的飲用水。很多人認為懷孕母犬需要喝牛奶，才能保證奶水充足。其實，充足的蛋白質和水分才是奶水充足的前提。給狗媽媽喝大量牛奶，有可能因為其乳糖不耐受而腹瀉。

狗媽媽的奶水會提供大量鈣質供狗寶寶骨骼的發育，因此，這期間，也需要注意給狗媽媽補鈣，以免狗媽媽因缺鈣而導致產後痙攣。最好是在自製狗飯中添加蛋殼粉。

3.1 老年犬

小型犬和中型犬從 7~8 歲起開始進入老年期，而大型犬和巨型犬則從 5 歲開始就已經進入老年期了。

老年前期特點

一般來説，如果長期吃比較健康的食物，並注意運動，體重也維持得比較標準的話，小型犬和中

型犬到 10~12 歲，大型犬和巨型犬到 8~10 歲，應該仍然保持和成犬期類似的狀態。對於這種狀態的老年犬，飲食可以和成犬期相同，但是要注意多提供些含有抗氧化作用的食物，例如藍莓、山楂、大蒜、番茄、椰菜花、菠菜、海藻等。

老年後期特點

到了老年後期，即中小型犬 10 歲以上，大型犬和巨型犬 8 歲以上，要特別注意提供容易消化的食物。例如成犬的米飯只要燉到軟爛就可以了，而老年犬則最好用粥代替米飯。像紅蘿蔔這樣不容易消化的蔬菜，就要少吃。骨頭的餵食量也應逐步減少。

隨着年齡的增加，腎臟的功能也會逐漸變差，所以，要特別注意提供優質蛋白質，以免增加腎臟負擔。在蛋白質來源上，可以多選擇魚肉、牛肉、雞蛋等。

由於這個年齡段的「狗爺爺、狗奶奶」的消化功能逐漸減退，所以，也要實行少量多餐，從一天 2 頓增加到 3~4 頓。

跟人類一樣，上了年紀的狗狗食慾也會下降。如果在狗狗的前半生，你因為工作忙，經常給牠吃顆粒狗糧，那麼，從現在開始，儘量用可口、健康的自製狗飯來代替狗糧吧！

衰老的症狀是逐步顯現的，所以，狗狗進入老年期之後，主人要特別注意細心觀察。如果飲水、飲食習慣等出現異常，要及時去醫院檢查。一旦發現狗狗患了糖尿病、腎病等疾病，就要相應調整飲食。

13 歲的老年拉布拉多犬「樂樂」

減肥食譜

1.1 減肥的重要性

肥胖是寵物犬最常見的健康問題。

和人類一樣，肥胖也會給狗狗的健康帶來許多不利的影響，增加患糖尿病、心血管疾病、關節疾病等的風險。桑迪耶・阿伽（Sandie Agar）在《小動物營養學》（*Small Animal Nutrition*）一書中寫道：「寵物醫院的護士有責任向客戶宣傳這樣的理念：過度餵食 = 超重 = 降低生活質量。如果一位寵物醫院的護士別的甚麼都不做，只是教育客戶要讓寵物保持苗條，那麼她就已經幫助眾多的寵物過上了更健康的生活。」可見肥胖對狗狗的害處以及減肥的重要性。

1.2 減肥的原則

對於已經體重超標的狗狗，主人不要急於在短時間內讓牠完成減肥。短時間內減去太多的體重不利於健康。應該制定一個減肥計劃，在 3 個月的時間內逐步減去 15% 的體重。

　　對於經常吃零食的狗狗，以及主人喜歡在自己吃東西的時候隨手餵一點給狗狗的，可以先調整零食種類，用低熱量的零食，例如烘乾豆腐條、三文魚骨、烤蝦殼（見第172頁「烤蝦殼」）以及藍莓、士多啤梨等代替購買的高熱量零食；同時通過將零食分成小份，減量不減次數的方法，在不減少狗狗享受零食樂趣的基礎上適當減少零食的餵食量；主人還要避免和狗狗分享食物，通過以上措施，來達到減肥目的。

　　此外，肥胖的狗狗多數比較饞嘴，所以，在減肥時不能簡單粗暴地減少餵食量，那樣會讓狗狗一直感覺肚子餓。正確的做法是，不減少餵食的總體積，但是換成低熱量的食物。

　　脂肪的熱量最高，而且很容易被身體吸收和利用；因此，首先要降低食物中的脂肪含量。碳水化合物除了供能之外，多餘部分會轉化成脂肪儲存在體內，所以，也要適當減少碳水化合物的量。還可以在食物中適當增加膳食纖維，它可以增加飽腹感，並使食物中的熱量減少。另外，增加食物中的水分，也能增加飽腹感。

減肥食譜

木瓜蒟蒻鴨肉

食材

蛋白質來源：鴨胸肉
碳水化合物來源：木瓜
維他命、礦物質來源：櫻桃蘿蔔、彩椒
不飽和脂肪酸來源：葵花籽油
膳食纖維來源：蒟蒻

**製作
方法**

1　鴨胸肉和蒟蒻都切成指甲般大小的丁。

2　鍋中放適量水，大火燒開，倒入蒟蒻焯一下，然後轉小火，倒入鴨肉丁攪拌，待鴨肉表面變色即關火。

3　木瓜削皮，和櫻桃蘿蔔、彩椒一起用碎菜機攪碎。注意不要攪得太細。

4　煮好的鴨肉蒟蒻連湯一起和蔬菜水果碎拌勻，加入適量葵花子油即可。

藍老師
有話說

1）鴨肉中的脂肪含量較低，很適合需要減肥的狗狗。減肥食譜中的蛋白質來源最好選擇鴨胸肉、雞肉、瘦牛肉、淡水魚肉、豆腐等脂肪含量較低的食物。

2）木瓜所含的熱量很低，又含有木瓜蛋白酶，有利於消化，是非常好的減肥食品。

3）蒟蒻也是一種低熱量的食物，而且富含膳食纖維，能夠給狗狗飽腹感。

4）彩椒這一類的蔬菜，含水分多，比較佔體積，比綠葉菜更能給狗狗帶來飽腹感。因此，減肥食譜中的蔬菜最好選用瓜果菜。

5）減肥食譜還應適當調整各類營養素的比例，例如可以試着將蛋白質：碳水化合物：維他命與礦物質的比例調整為 ＝7：1：2，或者 6：1：3，以減少碳水化合物的攝入量。

5 零食食譜

好吃的零食在狗狗的日常訓練和控制中可起到非常重要的作用。雖然寵物店裏有各種各樣的寵物零食出售,但我還是喜歡自己製作,沒有任何添加劑,而且可以使用安全健康的原料,這樣比較放心。

風乾機食譜

風乾的時間根據原料的厚薄有所不同,下面的食譜中只是給出一個參考的時間,你可以根據原料實際烘乾的程度進行調整。無論乾燥程度如何,狗狗都會愛吃,只是烘得愈乾,愈容易保存。

風乾好的零食密封後放在陰涼處常溫下,一般可保存1周左右,雪櫃冷藏可以保存2~3周,冷凍則可以保存2~3個月。

雞肉乾

食材

冷凍雞胸肉

**製作
方法**

1　將冷凍雞胸肉放入雪櫃冷藏室中，放置 5 小時左右，然後趁肉塊硬的時候切薄片。

2　將切好的肉片放入托盤內，50℃，烘大約 8 小時。

**藍老師
有話說**

還可以用鴨胸肉、瘦牛肉製作鴨肉乾、
牛肉乾等。

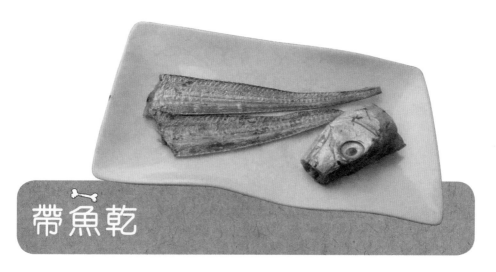

帶魚乾

食材

帶魚頭、尾

製作
方法

1　帶魚尾巴修去魚鰭;魚頭去鰓,剪去魚嘴。

2　處理好的魚頭、魚尾放入托盤內,50℃,烘 10 小時左右。

藍老師
有話說

1) 海鮮批發市場有時候能買到冷凍的帶魚頭尾,價格非常便宜。

2) 帶魚尾巴的刺非常小,又是包裹在肉中,風乾後讓狗狗連肉帶刺嚼碎,既安全又補鈣。帶魚中段刺比較大反而不好。魚頭也是比較安全的鈣源。但是要注意,如果狗狗不咀嚼就一口吞下的話,就不能多吃,以免發生腸梗阻。

3) 也可以把青鱗魚切成薄片烘乾,製成青鱗魚乾。帶魚、三文魚、青鱗魚都含有豐富的 ω-3 系列不飽和脂肪酸,和雞肉乾等陸生動物的肉乾類零食輪換着給狗狗吃,有助於保持 ω-3 系列和 ω-6 系列不飽和脂肪酸的平衡,而且可以美毛哦!

三文魚皮卷

食材

三文魚皮

**製作
方法**

1　三文魚皮剔除殘留的魚肉，剪成適當大小的長方形（約 8 厘米 × 15 厘米）。

2　處理好的三文魚皮洗淨，擦乾水分，捲成卷，放入焗爐，180℃ 上下火，烤製 10 分鐘左右。

3　將三文魚皮卷取出放涼，然後剪成 2 厘米左右長短的小卷。

4　將三文魚皮小卷放入食品烘乾機托盤內，50℃，烘 5 小時左右。

藍老師
有話說

1）三文魚皮價格便宜，營養豐富，富含膠原蛋白和 ω-3 系列不飽和脂肪酸，烘乾後的魚皮又脆又筋道，口感非常好，狗狗大愛！

2）也可以不剪成小卷，長條的大卷烘乾後直接讓狗狗過癮。但是長條比較難烘乾，表皮乾燥了，內部還有水分。要注意及時放雪櫃保存。

3）三文魚皮、魚骨、魚尾都可以在網上買到，一般是混在一起作為三文魚邊角料低價出售。也可以到大的水產批發市場去看看，會更便宜。

風乾鴨鎖骨

食材

冷凍鴨鎖骨

製作方法

1　整形：如果是給小型犬吃的，為了安全起見，最好先把鴨鎖骨橫向的一根硬骨剪掉，給中大型犬吃可以不必處理。然後，用廚房剪刀將鴨鎖骨從中間位置剪成兩半。接着在每一半的關節位置剪一刀，剪斷關節和筋，把本來彎曲的鴨鎖骨拉成直的一條。

2　去脂：剔除鴨鎖骨上的脂肪。

3　烘乾：處理好的鴨鎖骨放入食品烘乾機托盤內，50℃，烘 10 小時左右。

藍老師有話說

1）這樣處理過的鴨鎖骨非常安全，小型犬也可以放心食用。

2）凡是骨頭類的零食都應遵循先少量試吃，再逐漸增多的原則。建議小型犬每次吃 1~2 根，中大型犬每次吃 2~4 根。

風乾鴨脖子

食材

冷凍鴨脖子

製作
方法

1 去脂去膜：剔除鴨脖子上的脂肪以及表面的一層薄膜。薄膜很難完全剔除，無法剔除的部位可以用刀劃開。肉厚的部位也用刀劃開，否則很難風乾。

2 汆水：鍋中放入清水（要能沒過鴨脖子），大火燒開後，將處理好的鴨脖子投入水中汆上幾秒鐘，至表面變色，即撈起瀝水。

3 烘乾：瀝好水的鴨脖子放入食品烘乾機托盤內，40℃，烘 12 小時左右。

藍老師
有話說

1）用同樣方法還可以做風乾雞脖。

2）雞脖比鴨脖細小，更適合小型犬。鴨脖則適合中大型犬。

3）除非確定狗狗會細嚼慢嚥，否則不要把鴨脖分割成小塊給狗狗，那樣容易被狗狗一口吞下，有卡住喉嚨和腸梗阻的風險。可以根據情況，給狗狗半根或者整根的鴨脖。建議小型犬每次吃半根，中大型犬每次吃 1 根。

風乾羊蹄

食材

羊蹄

製作
方法

1　修剪：羊蹄剪去趾甲，刮毛。

2　汆水：鍋中放入清水（要能沒過羊蹄），大火燒開後，將處理好的羊蹄投入水中汆上 20 秒鐘左右，至表面變色，即撈起瀝水。

3　烘乾：瀝好水的羊蹄放入風乾機托盤，40℃，烘 20 小時左右。

藍老師
有話說

1）一隻風乾好的羊蹄，小型犬可以啃上好幾天，中型犬也可以啃半小時到 1 小時。羊蹄脂肪含量低，非常適合狗狗磨牙、潔牙和消磨時間，用來消除雙排牙也非常有效。建議小型犬最多每週啃 1 隻羊蹄，中大型犬可以每 3 天左右啃 1 隻。

2）羊蹄基本上是安全的，但是要注意，腕關節部位的關節骨又硬又小，狗狗不容易嚼碎，如果狗狗吞咽下去可能會有危險，所以要經常檢查狗狗啃咬的進度，快啃到關節部位時，用刀把關節骨剔除。

3）羊蹄比較厚，普通家用塑料烘乾機層高不夠，所以無法烘羊蹄，必須使用可以調節托盤間隙的不銹鋼烘乾機。

4）如果沒有合適的烘乾機，可以選擇在乾燥寒冷的冬季，將處理好的羊蹄用繩子串起，掛在陰涼通風處（例如朝北的陽臺），自然風乾三天左右。自然風乾因為溫度低，所以骨頭完全是生的，比烘乾機風乾的更安全。

風乾肉皮

食材

新鮮豬皮

製作方法

1　去脂去毛，分割：用刀切除肉皮表面的脂肪，並刮毛，然後分割成 10 厘米 ×5 厘米左右的片。

2　水煮：鍋中放入適量清水，大火燒開後，將肉皮投入水中煮 20 分鐘左右，至肉皮呈透明狀且有些黏手。

3　去脂整形：煮好的肉皮撈出，用冷水沖一下，用刀刮淨表面殘餘的脂肪，趁熱將肉皮卷成卷。

4　烘乾：處理好的肉皮卷放入風乾機托盤，50℃，烘 10 小時左右，至表面乾燥，但手感略微有些彈性時即可。也可以選擇在乾燥寒冷的冬季，將處理好的肉皮用繩子串起，掛在陰涼通風處，自然風乾 2 天左右。

藍老師有話說

1）這款零食可以作為狗狗的天然咬膠。肉皮用手捏上去有些軟的時候，比較筋道，狗狗咬起來更開心，可以用來滿足狗狗的撕咬欲望。如果烘得太乾，肉皮發脆，一咬就碎，就少了很多樂趣。

2）對於中大型犬，可以把肉皮的尺寸放大一些。

3）肉皮不是很容易消化，因此每次不要給狗狗吃太多。建議小型犬每次吃 1 根，中大型犬可以吃 2 根。

奶香豆腐條

食材

老豆腐、牛奶

製作方法

1 分割：老豆腐先切成厚度為1厘米左右的片狀，然後切成手指粗細的條狀。

2 浸泡：牛奶用小火煮沸幾分鐘，關火，將切好的老豆腐浸泡在牛奶中，浸泡半小時左右。

3 烘乾：浸泡好的豆腐條放入風乾機托盤中，50℃，烘8小時左右。

藍老師
有話說

1）經過牛奶浸泡的豆腐條烘乾後帶着奶香，狗狗會更愛吃。如果嫌麻煩，也可以省略這一步，直接烘乾，烘乾後的豆腐條會有些油滲出，咬起來很有韌性，大多數狗狗都愛吃。

2）豆腐低脂高鈣，和肉乾搭配着吃，既可以避免狗狗攝入過多脂肪，又可以平衡肉乾中的高磷成分。

焗爐食譜

烤雞胸肉

食材　　　　雞胸肉

製作
方法

1　雞胸肉切成薄片。

2　放入焗爐，180℃上下火，烤 20 分鐘左右；翻面，轉成
150℃，繼續烤 20~30 分鐘，至肉片兩面焦黃即可。

藍老師
有話説

這樣烤出來的雞肉乾和用烘乾機低溫烘乾的相比，香
味更足，而且鬆脆，狗狗非常喜歡！主人也可以偷吃
哦。不過從營養價值來看，因為是 150~180℃ 高溫烘
焙，不如用烘乾機低溫風乾的有營養。

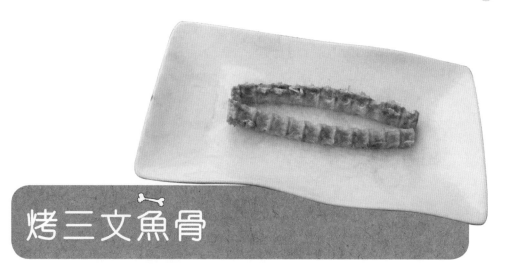

烤三文魚骨

食材

三文魚扒

製作方法

1 將三文魚扒放沸水中煮一下，待魚肉容易脱落時關火，撈出魚扒，剔除魚肉（可用來做三文魚拌飯），剪去脊椎骨兩邊的長刺，並洗淨。

2 洗好的魚骨放入焗爐，180℃上下火，烤製 20 分鐘左右，然後轉至 150℃，再烤 20~30 分鐘，至魚骨金黃酥脆。

藍老師有話説

1）三文魚骨不僅可以補鈣，而且富含 ω-3 系列不飽和脂肪酸。

2）烤脆的魚骨 100% 安全，幼犬也可以放心食用。

3）烤好的魚骨香酥鬆脆，狗狗非常喜歡！主人也可以一起吃哦！

烤蝦殼

藍老師
有話說

蝦殼富含鈣質,烤過的
蝦殼鬆脆可口,是很好
的低熱量補鈣零食。

食材

新鮮蝦殼

製作方法

1 製作蝦仁時剝除的蝦殼,或者在吃白灼蝦時吃剩的蝦殼,用清水洗淨。

2 生的蝦殼入水煮至顏色變紅。熟的蝦殼可以省略此步驟。

3 處理好的蝦殼放入焗爐中,180℃上下火,烤 40 分鐘左右,至蝦殼鬆脆即可,注意中途翻面。

奶香磨牙棒

食材

低筋麵粉 150 克
自製乳酪 50 克
奶粉 10 克
雞蛋 1 個

製作
方法

1 將奶粉和麵粉混合，打入雞蛋，再加入乳酪當水調和，揉成光滑的麵糰。

2 將麵糰擀成 0.5 厘米左右厚度的麵餅，再將麵餅切條，然後搓成筷子粗細的麵棍，並分割成 10 厘米左右長短。

3 分割好的麵棍入焗爐，150℃上下火，烤製 20 分鐘左右，至麵棍焦黃鬆脆即可。

4 將冷卻後的磨牙棒放入餅乾罐密封，放陰涼處保存。

藍老師
有話說

1）這個磨牙棒製作簡單，奶香撲鼻，又很乾脆，特別適合給剛開始換牙的幼犬當磨牙零食。人類也可以吃哦！

2）主要成分是麵粉，所以不是很容易消化，不要一次給狗狗吃太多。

藍老師
有話說

1) 剛烤好的小饅頭香氣四溢，狗狗們都等不及啦！

2) 建議將顆粒儘量切小。因為在訓練的時候，我們經常需要用零食獎勵，但又不希望狗狗因此攝入過量的食物。所以做些小顆粒的零食，便於經常獎勵。

夾心小饅頭

食材

自發粉 150 克　　　　雞蛋 1 個
自製乳酪 50 克　　　　花生醬適量
奶粉 10 克

製作方法

1　將奶粉和麵粉混合，打入雞蛋，再加入乳酪當水調和，揉成光滑的麵糰。

2　揉好的麵糰放在容器中，蓋上保鮮膜，室溫發酵 40 分鐘左右，等麵糰發酵至原來的 2 倍大。

3　用刀將麵糰分割成大小適中的劑子。

4　將劑子擀成長方形的麵餅。

5　在麵餅上塗上適量的花生醬。

6　將塗好花生醬的麵餅卷起，揉成手指粗細的長條。

7　將捲好的麵條切成 1~2 厘米長短的小塊，成為麵坯。

8　切好的麵坯入焗爐，150℃上下火，烤製 30 分鐘左右，至麵坯表面焦黃即可。

來福曲奇

食材

低筋麵粉 100 克　　　　雞蛋 1 個
香蕉 70 克　　　　　　　牛油 15 克
花生醬 50 克

製作
方法

1　香蕉去皮、搗成泥；牛油加水溶化開。

2　香蕉泥、花生醬、雞蛋以及化開的牛油加入麵粉，攪拌均勻，
　　製成稠糊狀。

3　將麵糊擠在鋪了油紙的烤盤上，180℃上下火，烤製 25 分鐘左
　　右，至曲奇顏色有些焦黃即可。

藍老師
有話說

1）這是當初專門為剛收養的流浪狗來福研製的。希望普天
　　下的流浪狗都能獲得幸福。

2）市場上可以買到進口的寵物用花生醬，不含糖鹽，但是
　　價格很高。其實只要用市售的人類食用的優質花生醬就
　　可以了。雖然這種花生醬中會添加糖和鹽，但是作為
　　零食，讓狗狗偶爾攝入少量的糖和鹽是沒有關係的。

番薯芝士小丸子

食材

番薯 350 克
忌廉芝士 80 克
牛油 5 克

製作方法

1　番薯洗淨，隔水蒸熟，去皮搗成泥。

2　趁熱加入牛油、忌廉芝士，攪拌均勻，搓成小丸子。

3　入焗爐，180℃，上下火，烘烤約 20 分鐘，至表面略帶焦黃即可。

藍老師有話說

1）牛油含有大量飽和脂肪酸，不宜給狗狗多吃，但是，牛油營養豐富，少量加入還能大大增加食物的香味，狗狗非常喜歡！

2）注意不要使用植物牛油，也就是人造牛油，這種牛油中含有有害健康的反式脂肪酸。

自製乳酪

食材

鮮牛奶適量
乳酪適量

製作
方法

1 將鮮牛奶和乳酪按 10：1 的比例混合。

2 混合好的牛奶裝在合適的容器中，放入焗爐。

3 焗爐調至「發酵」擋，發酵 5 小時左右，至牛奶凝固成豆腐狀
的固體即可。

藍老師
有話說

1）自製的乳酪不含糖及其他添加劑，狗狗吃了更健康。
主人自己也可以吃哦！比買來的盒裝乳酪健康多了！

2）加入乳酪是為了利用乳酪中的活性菌發酵。也可以在
網上買製作乳酪用的菌種來製作。

生日蛋糕

食材		
	牛肉碎 100 克	橄欖油 20 克
	蛋糕粉 60 克	自製乳酪 30 克（見 177 頁）
	老南瓜 60 克	士多啤梨 1 個
	雞蛋 2 個（每個約重 60 克）	藍莓 2 顆

製作
方法

1　老南瓜洗淨，連皮蒸熟（這樣可以保留皮中的營養），去皮搗成泥。

2　將雞蛋的蛋黃和蛋白分離。

3　將雞蛋黃、南瓜泥、乳酪以及橄欖油攪拌均勻，成為底料（圖 1）。

4　將蛋糕粉分次輕輕拌入底料，成為麵糊。注意不要用力攪拌，以免麵粉起筋。

5　打發蛋白（圖 2）。

6　將已打發的蛋白分次輕輕拌入麵糊（圖 3）。

7　取圓形飯碗一個，抹橄欖油，先放入一半左右的麵糊，在麵糊上均勻地鋪上牛肉碎作為餡心（圖 4），接着覆蓋上多餘的麵糊，抹平（圖 5），大火隔水蒸 20 分鐘左右。

8　蒸好的蛋糕冷卻後，取一個盤子，蓋在飯碗上，然後將飯碗倒扣，使蛋糕脫落在盤子上。在表面放上士多啤梨和藍莓，並淋上乳酪作為裝飾即可。

藍老師
有話說

不要一次給狗狗吃太多，以免引起腸胃功能紊亂。建議小型犬每次吃一個冰格的量就可以了，中大型犬可以吃 2~4 格。

乳酪香蕉雪條

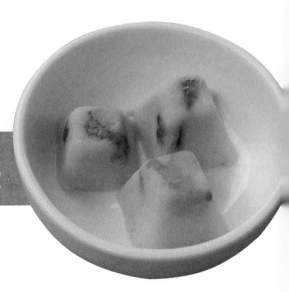

食材

乳酪 300 毫升
香蕉 1 根
士多啤梨適量

製作方法

1 香蕉去皮，士多啤梨洗淨，切成小塊。

2 乳酪和香蕉用攪拌機攪拌均勻。

3 將士多啤梨塊放入冰格底部，然後倒入香蕉乳酪，放入雪櫃冷凍 5 小時左右即可。

6 一 天然鈣粉

前面提到過，在給狗狗做以肉食為主的自製狗飯時，要注意補鈣。最簡單安全的方法就是經常給狗狗吃些生骨肉，從骨頭中補鈣。但是，有些狗狗可能不適合通過自己啃骨頭來補鈣，例如兩個月以內的幼犬、牙齒已經出現問題的老年犬等。這時，我們可以用雞蛋殼自製一些天然鈣粉，拌在狗飯中。

蛋殼粉

食材

新鮮雞蛋殼

製作方法

1　將新鮮的雞蛋殼用清水洗淨，去除蛋殼內的白膜。
2　將處理好的雞蛋殼用微波爐中高火烘烤 3 分鐘左右，至蛋殼完全乾燥。
3　烘乾後的雞蛋殼用攪拌機打成粉，放陰涼處密封保存。

藍老師有話說

1）洗淨的蛋殼撕碎放在平底的盤子裏，注意儘量不要讓蛋殼相互疊在一起，這樣容易烘乾。

2）每隔 1 分鐘左右拿出來散發一下水蒸氣。

3）蛋殼粉的用量大約為每 100 克肉添加 0.6 克的蛋殼粉。

狗狗這樣吃更健康

作者
藍炯

責任編輯
Eva

美術設計
Nora

排版
劉葉青　何秋雲

出版者
萬里機構出版有限公司
香港鰂魚涌英皇道1065號東達中心1305室
電話：2564 7511
傳真：2565 5539
電郵：info@wanlibk.com
網址：http://www.wanlibk.com
　　　http://www.facebook.com/wanlibk

發行者
香港聯合書刊物流有限公司
香港新界大埔汀麗路36號
中華商務印刷大廈3字樓
電話：2150 2100
傳真：2407 3062
電郵：info@suplogistics.com.hk

承印者
中華商務彩色印刷有限公司
香港新界大埔汀麗路36號

出版日期
二零一九年九月第一次印刷

參考書目

【1】　Tom Lonsdale. *Raw Meaty Bones Promote Health*. Rievtoo P/L Australia，2001.

【2】　Sandie Agar. *Small Animal Nutrition*. Burlington Butterworth-Heinemann. 2001.

【3】　Linda P. Case MS. *Canine and Feline Nutrition*. New York. Mosby. 2010.

【4】　Pat Lazarus. *Keep Your Dog Healthy the Natural Way*. Minnesota. Fawcett Books. 1999.

【5】　Mark Poveromo. *To your Dog's Health!*. Poor Man's Press. 2010.

【6】　Paris Permenter and John Bigley. *The Healthy Hound Cookbook*. Avon. Adams Media, 2014.

【7】　楊久仙，劉建勝．寵物營養與食品．北京：中國農業出版社，2007.

【8】　丁麗敏，夏兆飛主譯．犬貓營養需要．北京：中國農業大學出版社，2010.

【9】　王天飛．好狗糧是怎樣煉成的．天津：天津教育出版社，2010.

【10】　許婉玫主編．親手為狗狗做美食．南京：江蘇科學技術出版社，2010.

【11】　金泰希．狗狗飯食．北京：中國畫報出版社，2013.

【12】　《寵物醫生手冊》編委會．寵物醫生手冊．瀋陽：遼寧科學技術出版社，2009.

結語

　　在修改書稿的最後階段，我把書中所有的食譜逐個做了一遍，以便進行必要的修改。這段時間，我每天請家裏的「毛孩子」吃大餐，還順便請鄰居家的狗狗、我的「乾兒子『邱邱』」一起參加這場美食派對。在這之前，1 歲的「邱邱」只吃過狗糧。看「邱邱」吃得那麼開心，以前連餵狗糧都要勞駕自動餵食器的「邱邱媽」竟然主動開始給「邱邱」自製美食了！

　　Kimi「爸爸」和 Wanaka & 小米「媽媽」是我的老讀者，這次特意請他們幫忙試讀書稿，並提出修改意見。在試讀的過程中，他們分別發來消息，告訴我已經開始給 Kimi 和 Wanaka 改善伙食了。在看我的書之前，Kimi「爸爸」認為狗狗就是只能吃顆粒狗糧。而 Wanaka「媽媽」雖然以前也給 Wanak 吃過自製狗飯，但因為不瞭解狗糧的壞處，加上工作忙，所以後來又給 Wanaka 改吃了狗糧。現在，他們都已經開始嘗試給他們的狗狗吃點自製飯食了。

　　希望藉這本書能改變更多寵物主人「寵物只能吃寵糧」的觀念，從而改變狗狗的「狗生」，讓牠們過得更健康、更幸福！

　　狗狗的一生只有短短的十幾年，相遇是緣，希望大家能夠對狗狗不離不棄，做一個負責任的主人。同時也希望愈來愈多的人能夠接受並宣傳**「領養代替購買」**的理念，讓這個世界少一些可憐的繁殖犬，並讓更多的流浪犬能夠找到幸福的家。

狗模特「仙兒」，是被繁殖場扔出來的繁殖犬。2014 年被現在的「媽媽」章妹妹救助時，渾身皮包骨頭，毛髮稀少，一身的皮膚病。經過精心治療調理，現在豐乳肥臀、毛髮濃密。然而，繁殖場的無序繁殖，讓仙兒患上了嚴重的婦科病，到目前為止已經做了三次手術。所以，在此我再次呼籲大家「請以領養代替購買」！

7 深海魚油

深海魚油含有 EPA、DHA 等 ω-3 系列不飽和脂肪酸,對於改善狗狗皮膚過敏、增加毛髮的光澤、改善各種炎症(如關節炎)、提高身體免疫力等有很大好處。

如果狗狗的毛髮粗糙無光澤,或者經常到處抓撓、脫毛甚至反復感染濕疹,那麼除了保持環境清潔乾燥,採取正常的治療之外,可以適當補充一點深海魚油。

但是,給狗狗服用深海魚油,要按照標明的劑量服用,過量服用反而會造成維他命 E 缺乏等不良反應。

現在野生三文魚很少,寵物用的魚油產品都是用養殖三文魚提煉的,會含有很多食品添加劑,所以,不要給狗狗長期服用魚油。

6.2 益生元

　　在腸道菌群中，所有「好細菌」都有一個共同特點，就是擅長利用可發酵纖維。而那些「壞細菌」，包括致病菌和腐敗菌，則不太善於利用可發酵纖維。因此，身體所攝入的可發酵纖維會使「好細菌」的數量增加，而「壞細菌」的數量相對減少。

　　益生元就是那些能使腸道菌群向有利於有益微生物方向發展的物質。可發酵纖維，尤其是果寡糖，是最有效的益生元，能有效增加腸道內「好細菌」的數量。如果腸道內有益微生物的繁殖速度無法超過有害微生物的繁殖速度，那麼，服用益生菌所產生的效果只能是暫時的。而益生元則為腸道內「好細菌」數量能長期超過「壞細菌」數量打下了基礎。因此，要獲得最佳療效，最好在服用益生菌的同時，補充益生元。

　　雖然益生菌和益生元產品對於腸道健康有好處，但並不是所有的腸道問題都可以通過它們來解決。例如，同樣是狗狗腹瀉或者大便不成形，有可能是過食引起的，這時就需要減少餵食量；也有可能是細菌感染引起的，這時可能需要服用抗生素；還有可能是因為缺乏相應的消化酶，無法完全消化所攝入的食物，這時最好是在飯前餵食多酶片之類的消化酶；甚至還有可能是胰腺功能障礙，需要及時治療和限制脂肪以及蛋白質的攝入……

　　「狗爸狗媽」一定要先搞清楚原因，再對症下藥，而不是簡單地給狗狗服用益生菌或者益生元產品。

益生菌產品有許多。常見的有枯草桿菌、腸球菌二聯活菌多維顆粒劑（媽咪愛）、酵母片（也稱「食母生」）、雙歧桿菌三聯活性膠囊（培菲康）和乳酪等。

益生菌產品的效果取決於其中所含的益生菌種類以及數量。由於這些活性菌在經過胃部時，會有很大一部分被胃液殺死，因此只有數量足夠多，才能有一部分益生菌最終活着到達腸道，並在那裏進行繁殖。而乳酪中益生菌的數量通常是遠遠達不到治病的需要的，所以不要指望用乳酪來補充益生菌治病。

在挑選益生菌產品時，請注意是否含有以下四種益生菌：

1 乳酸桿菌

　　能抑制「壞細菌」繁殖。

2 嗜熱鏈球菌

　　有助於緩解乳糖不耐受，因為它能產生分解乳製品所需要的乳糖酶。

3 糞腸球菌

　　能有效治療腹瀉。

4 雙歧桿菌

　　能產生乳酸和醋酸，從而有效降低腸道 pH；能刺激免疫系統，有效破壞癌細胞。

益生菌需要碳水化合物才能有效發揮作用，因此，請確保狗狗的食物中有適量碳水化合物。

6 調理腸胃產品

一般為益生菌或者益生元。

6.1 益生菌

所謂益生菌是指活的、天然有益菌種，口服後會在腸道中增殖，從而改善腸道中的微生物系統，恢復或者維持正常的腸道功能。

當腸道菌群遭到嚴重破壞時，服用益生菌最為有用。例如狗狗進行抗菌治療以及狗狗患有嚴重體內寄生蟲，都會抑制腸道正常的菌群數量，並且有可能會創造出有利於致病菌繁殖的腸道環境。此時服用益生菌能補充損失的「好細菌」。

5 關節保健產品

軟骨素和葡糖胺，是患關節炎和其他退行性關節病動物的膳食補充劑。

適用症狀

如果狗狗有突然跛腳或者是膝蓋骨異位、椎間盤突出等症狀，可以補充軟骨素和葡糖胺。

但是，關於骨骼方面的問題，最好先到寵物醫院請醫生確診之後，再根據醫囑服用這類膳食補充劑。不要自己隨意買給狗狗服用，以免貽誤病情。

4 去淚痕產品

有些狗狗會在眼睛周圍出現兩道深色的淚痕，看上去很不美觀，尤其是對於毛色淺的狗狗來説。

淚痕形成的原因

過多的眼淚溢出眼眶，會濕潤毛髮而滋生酵母菌，隨後，酵母菌與淚水中易氧化的乳鐵蛋白作用，就會在眼睛周圍的毛髮上形成紅棕色的淚痕。

發現狗狗眼淚較多，或者已經有淚痕

首先應尋找原因，排除疾病因素。

此外，貴婦狗等小型犬有淚痕的常見原因就是吃狗糧、喝水又太少！如果喝水太少，那麼應該先設法增加飲水量，觀察淚痕是否有改善。

還有的是因為品種原因，例如北京犬、松鼠狗、比熊、貴賓等。這些狗狗的眼睛大，眼睛周圍的毛長，很容易有毛髮進入眼睛，對眼睛造成刺激而分泌較多的眼淚。對於這類狗狗，應定期將眼睛周圍的毛剪短。

去淚痕產品的功能：清潔、去垢、抑菌

對於因為品種原因眼淚較多、容易形成淚痕的狗狗，可以選用天然安全的去淚痕產品。但是，如果主人有時間的話，只要及時擦拭眼淚、清潔眼睛周圍的毛髮，就不容易形成深色淚痕了。

3.3 關於黑鼻頭

　　狗狗的鼻子一般是烏黑發亮的，有些品種的狗狗則天生就是淺色的。對於天生就是淺色的鼻頭，是沒有辦法使其變黑的。

　　天生黑鼻頭的狗狗，有時也會出現黑鼻頭褪色的情況。

　　鼻子褪色的原因有很多，有的是因為黑色素沉積發生了問題；有的則稱為「雪鼻」，在冬季缺乏日照的時候顏色變淺，而到了夏季又會自動變黑；有的是因為對於吃飯或者飲水的塑料器皿過敏；還有的是因為外傷或者遺傳因素等造成的。

　　其中，只有因為黑色素沉積發生問題而導致褪色的鼻子，可以通過服用維他命 B 雜及維他命 C 加以改善。這正是號稱有黑鼻頭作用的海藻粉或者美毛粉中的有效成分，但最多也只能起到改善作用。我家留下小時候鼻子烏黑發亮，不知道從甚麼時候開始鼻子褪色。6 歲的時候給牠買了海藻粉，連吃了兩個月，當時沒有任何改善。後來發現鼻子上略微增加了一點黑色，不知道是不是海藻粉的效果。如果你遇到了同樣的情況，那麼要做好心理準備，海藻粉黑鼻頭的效果可能不如廣告中宣稱的那麼好。

　　此外，購買美毛粉或者海藻粉一定要挑選可靠的品牌，有些產品中含有激素，對狗狗有害。還有些含有鈣等礦物質，正如前面提到的，一般情況下不要給狗狗藥物補鈣。所以，如果單純想美毛、黑鼻的話，最好挑選純天然的、成分簡單的產品。

3 美毛粉、海藻粉

3.1 成分和作用 🐾

美毛粉的主要成分是：海藻、維他命、礦物質、蛋白質、卵磷脂、魚油等。牠的主要作用是美毛、黑鼻頭。

3.2 關於美毛 🐾

健康、閃亮的毛髮其實是狗狗整體健康的反應。所以，如果發現狗狗毛髮異常脫落、乾枯無光澤，首先要檢查是否有健康方面的問題。

其次，毛髮的主要成分是蛋白質，如果狗狗的食物中蛋白質含量過低，毛髮就會稀少、乾枯。

如果排除了健康問題，就應該檢查一下給狗狗吃的食物，是否缺乏優質蛋白質。

狗狗身體健康，飲食正常（優質狗糧或者均衡的自製狗飯），那麼是不需要吃美毛粉的。

2.3 甚麼情況下需要給狗狗服用營養膏

營養膏中的營養成分都是不需要經過消化系統消化就可以直接吸收利用的，能快速給狗狗補充熱量和營養，因此特別適合下列情況：

需要大量熱量和營養卻又無法從正常飲食中完全滿足需求的狗狗，例如體能消耗特別大的比賽犬和工作犬、懷孕及哺乳期母犬、手術及病後恢復期的犬、消化功能變差的老年犬等。

要說明的是，有些主人在給健康的狗狗做了絕育手術後也要給牠吃營養膏「補補」，其實是完全沒有必要的。因為絕育對於健康狗狗來說只是個小手術，狗狗完全可以通過正常的飲食滿足身體的營養需求。

2 營養膏

2.1 營養膏的主要成分

營養膏是一種高熱量、高營養、易吸收的膏狀產品,包裝看起來像牙膏管,使用起來很方便,只要擠出一小段給狗狗直接舔食即可。因為適口性好,大多數狗狗都很愛吃。

營養膏的主要成分是氨基酸(蛋白質分解後能為身體所直接利用的形式)、脂肪酸(脂肪分解後能為身體所直接利用的形式)、維他命和礦物質。

2.2 正常狗狗長期服用營養膏有甚麼壞處

同樣地,所有健康的狗狗是不需要服用營養膏的!否則容易造成挑食、營養過剩、肥胖、上火(表現為眼睛分泌物增加)等問題。如果把營養膏當成主食吃,更是會導致狗狗咀嚼能力以及消化功能退化、腸胃黏膜脆弱敏感、胃液或胃動力不足等嚴重問題;還會影響牙齒發育,導致唾液分泌減少、口腔細菌滋生等。

1.3 微量元素片

礦物質包括宏量元素和微量元素，狗狗需要從膳食中攝取的微量元素包括銅、碘、鐵、錳、硒、鋅。如果狗狗的飲食均衡，是不太會發生微量元素缺乏的。相反，微量元素過量，也會導致嚴重後果。例如銅元素過量，就會在肝臟中累積，導致「銅積蓄症」，最終造成狗狗中毒死亡。

有些狗狗會吃大便，很多商家會說這是微量元素缺乏引起的「異食癖」，並建議主人給狗狗服用微量元素片。事實上，絕大多數狗狗吃大便並非病態，而是遺傳的原因或者是一些行為的因素導致的。因為叢林裏競爭激烈，食物匱乏，找不到正常的食物時，狗的祖先——狼只好吃動物糞便，靠其中殘留的營養成分維持生命。所以，雖然如今的寵物狗大多過着「錦衣玉食」的優愈生活，卻還沒有「忘本」。此外，如果狗狗在家裏隨地大便被主人打罵，就有可能會造成狗狗吃自己的糞便以避免主人責罰的行為。這些都需要通過行為糾正來改變，而不是簡單地服用微量元素。

一般只有極度營養不良的狗狗才可能會缺乏微量元素。除非經過醫生診斷，否則請不要隨意給狗狗服用微量元素片。

下列情況下需要給狗狗補鈣：

給狗狗吃的自製狗飯以肉／內臟為主，從不或者極少餵骨頭

這種情況會發生相對缺鈣的情況，因為這些食物中含有足夠的磷，而鈣的含量卻較少。這時可以給狗狗適當補充一點鈣片。但同樣地，更希望主人能調整狗狗的飲食結構，而不是長期補充鈣片。

哺乳期母犬

這個時期的母犬因為泌乳的影響，對礦物質尤其是鈣磷的需求會增加。因此可以適當補充含磷的鈣片。

老年犬

老年犬對鈣的吸收能力會降低，體內鈣質流失，容易導致骨質疏鬆，可以適當補充含磷鈣片。

但總的來說，食物補鈣比藥物補鈣更安全，不會引起鈣過量。所以，儘量不要長期給狗狗服用鈣片，最好還是食補，例如在食物中添加蛋殼粉，或者補充生骨肉等。此外，在補鈣的同時要注意多讓狗狗曬太陽，幫助鈣質吸收。

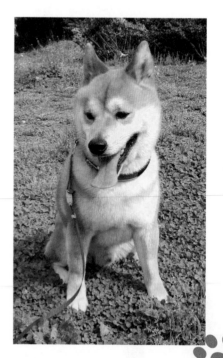

營養保健品

1.1 維他命、礦物質綜合補充劑

下列情況下，可以在諮詢醫生後給狗狗短期服用這類補充劑：

長期給狗狗吃單一品種的食物

例如只吃肉類，才有必要給狗狗額外補充維他命和礦物質。如果是這種情況的話，我強烈建議最好是儘快調整狗狗的飲食結構，而不是長期靠補充劑來彌補。

長期營養不良的流浪犬

對於這類狗狗，可以按醫囑先服用一個階段的維他命、礦物質補充劑，同時提供營養均衡的膳食。

1.2 鈣片

> 理想的鈣磷
> 比例為 1：1
> 至 1.5：1

正如前面提到的，「某些礦物質相互之間為競爭關係：某種礦物質吸收過多就意味着另一種礦物質會吸收過少」。身體對鈣磷的吸收就受到飲食中鈣磷比例的影響。提高飲食中鈣的含量會限制磷的吸收，反之亦然。而鈣磷比例的失調，會引起狗狗的一系列疾病，例如佝僂病、骨質疏鬆、異食癖等。理想的鈣磷比例為 1：1 至 1.5：1。

如果隨意給狗狗服用不含磷的鈣補充劑，反而會導致膳食不平衡，造成磷的相對缺乏，導致食慾不振、生長停滯、發情異常、骨骼發育異常等問題。

有些主人喜歡給幼犬補鈣，但如果補得不恰當的話，可能會導致幼犬尤其是大型犬和巨型犬的幼犬骨骼發育異常，造成不可逆轉的後果。因此，給幼犬補鈣一定要格外慎重。如果飲食正常的話，還是不補為好。

1 維他命、礦物質類

要慎用

動物對維他命和礦物質的需求量很小，過多攝入反而對健康不利。

過多的礦物質可能會導致狗狗體內礦物質的失衡，因為某些礦物質相互之間為競爭關係，某種礦物質吸收過多就意味着另一種礦物質會吸收過少。

過多的維他命 A 會儲存在肝臟中，造成維他命 A 中毒。過量的維他命 D 也同樣會儲存在肝臟中，隨着時間的推移，也會造成嚴重後果，導致骨骼問題等。桑迪耶‧阿伽在《小動物營養學》一書中指出「營養元素缺乏相對比較容易治療和糾正，但過量造成的損害就要嚴重得多，而且也比較難治療。」

如果狗狗的飲食是均衡的，含有多種食物成分，那麼一般是不會發生維他命和礦物質缺乏的，無須額外添加。飲食的多樣性可以確保狗狗攝入絕大多數的維他命和礦物質。

現在市場上，寵物用的營養保健品種類繁多，琳琅滿目，往往讓人無所適從。到底該不該給狗狗吃點保健品呢？

總的原則

如果狗狗一切正常且膳食營養均衡，那麼一般沒有必要吃營養保健品！其中，膳食的營養均衡是指狗狗以正規廠家生產的優質狗糧為主食，或者以根據本書「自製狗飯的原則」製作的自製狗飯為主食，而不是長期以某種單一的食品為主食。

這不但是因為營養品的價格都比較高，更是因為有時候服用不當反而會對狗狗的健康不利。

市場上的寵物營養保健品主要分為以下幾大類：

維他命、礦物質類　　　營養膏　　　美毛粉、海藻粉

去淚痕產品　　　關節保健產品　　　調理腸胃產品

深海魚油

營養
保健品

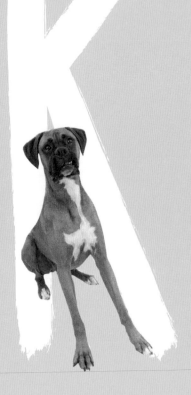

怎樣才能讓狗狗多喝水

如果發現狗狗不太愛喝水，主動攝入的水分不足，應設法讓狗狗多喝水。以下三招可以讓狗狗攝入足夠的水分：

3.1 給狗狗喝「飲料」

可以根據狗狗的口味，在水裏加少量牛奶或狗食罐頭中的食物，或者用少量雞翼尖／肉骨頭等煮點肉湯（稍微有點肉味就行）。通常狗狗會很愛喝。要注意的是，這類有味道的「飲料」，最好一次讓狗狗喝完，不要剩在碗裏，以免變質。

3.2 用自製狗飯、生骨肉代替狗糧

對於不愛喝水的狗狗，儘量少給牠吃狗糧，多吃自製狗飯，並在食物中多加些湯汁。還可以多給狗狗吃些生骨肉，因為生骨肉中的水分含量也比狗糧高得多。

3.3 多運動

此外，增加狗狗的運動量，多讓狗狗到戶外去奔跑，也能讓狗狗多喝水。

2.2 觀察小便

有些狗狗，尤其是一些玩具犬和小型犬，比較少主動喝水。主人應觀察狗狗小便的量、顏色和氣味。如果量少、顏色呈深黃色、氣味也比較重，就説明喝水量不夠。如果量比較大、顏色呈淺黃色、氣味較淡，説明狗狗喝水量已經夠了，就不用擔心。

2 喝多少水

關於狗狗每天喝多少水合適，雖然我們可以根據食物中的含水量、新陳代謝所產生的水分等做出一個比較科學的計算，但是，對於大多數「狗爸狗媽」來說，畢竟不是專業人員，這樣的計算可能會有些困難，而且也沒有必要。我的經驗是：

2.1 家裏常備一碗清水，讓狗狗 隨時可以喝到。最好能計量

中大型犬的話，一般只要做到常備一碗水就可以了。

對於狗狗通常一天喝多少水最好做到心中有數。如果狗狗飲水量突然不明原因地增加，很有可能是一些疾病的徵兆，例如糖尿病、腎炎、子宮蓄膿等。如果平時能瞭解狗狗的正常飲水量的話，就能及早發現異常情況。

我的做法是每天早上給水碗裏倒滿一碗水，中途不加水，等狗狗把水碗裏的水基本喝完再添滿。你也可以用一個有刻度的容器裝滿足夠的水，隨時用這個容器給狗狗的水碗加水，到了晚上再計算容器中喝掉的水量。

1.5 茶水

茶葉中含有多種對人體有益的化學成分，主要包括茶多酚、維他命、礦物質、氨基酸等。茶多酚具有殺菌、抗病毒、抗氧化、除臭、抗過敏和消炎等功效，有利於犬類健康的。維他命、礦物質、氨基酸對犬類也同樣是有益的。

我曾經看過一篇報道，説杭州的龍井村有一隻十幾歲的大狼狗，平時就吃剩菜剩飯，身體特別好。十幾歲了還每年要找「女朋友」，村裏的狗幾乎都是牠的後代。報道上還説，牠長壽健康的原因可能和村民經常把喝剩的茶水倒給牠喝有關。且不説喝茶是否一定是「老壽星」長壽健康的原因，但這篇報道至少説明了兩件事：1.「老壽星」經常喝茶。2.「老壽星」喝了茶並沒有中毒。此外，在韓國寵物營養師金泰希寫的《狗狗飯食》一書中甚至有一道用綠茶水煮肉的食譜。這兩個例子都證明給狗狗吃適量的茶是可以的。

前文「哪些食物狗狗不能吃」部分講到過，雖然茶葉中含有咖啡因和茶鹼，過量食用會讓狗狗中毒。但是，茶葉中的茶鹼對狗狗的影響幾乎可以忽略不計。如果不是給體重在 1 公斤以下的幼犬一次喝一大杯茶，或者給成年犬喝大量濃茶的話，咖啡因的含量一般不會達到中毒劑量。

結論：如果狗狗愛喝，可以經常給牠喝點淡的綠茶水，作為天然漱口水。如果不愛喝，就不要勉強。

1.6 可樂等其他飲料

絕大部分的飲料中都含有大量的糖分和各種食品添加劑，因此不建議給狗狗飲用。就是人類自己，也最好不要經常喝！當然，在非常特殊的情況下，例如狗狗渴得快中暑了，而主人身邊只有一瓶飲料，能否給狗狗喝上幾口呢？當然是可以的！不過在帶狗狗外出時，主人最好還是備好充足的清水，避免發生此類情況吧！

無論如何，請不要給狗狗喝可樂等碳酸飲料，因為那會在胃部產生大量氣體，容易引起狗狗脹氣，甚至胃扭轉，帶來生命危險！

包裝飲用水

包裝飲用水則是經過殺菌處理的自然水源。水源可以是自來水以及地表水。因而通常還會人工添加一些礦物質來改善口感。因為是人工添加的，所以添加了甚麼物質，添加的量多量少，都直接影響着身體的健康。長期飲用容易造成礦物質過量。

因此，不建議長期給狗狗喝瓶裝水 / 桶裝水。偶爾喝一點是可以的。

1.3 雨水 / 河水

雨水、河水等天然水最好也不要讓狗狗長期飲用。

不是因為這些水裏有細菌的緣故，最主要是因為現在的環境污染，這些水中往往含有大量的重金屬以及有害化學物質。如果你所在地區的自然環境非常好，沒有環境污染，那麼這些天然水當然是可以讓狗狗飲用的。

1.1 果汁

鮮榨的果汁，主要是考慮一個量的問題。在鮮榨果汁中會含有大量糖分，這對於狗狗來說是不健康的。對於人類來說，也同樣如此。只是同樣喝一杯果汁，狗狗的每公斤體重會比人類攝入更多糖分。如果僅僅是讓狗狗偶爾嘗嘗，當然沒有問題。

如果你是出於增加營養的目的，想給狗狗喝鮮榨果汁；那麼，給狗狗自製狗飯時，用蘋果等水果作為碳水化合物的來源，或者直接給狗狗吃幾塊水果當零食，比給牠們喝果汁要好得多，還能同時讓狗狗攝入膳食纖維。

瓶裝的果汁，就更加不建議給狗狗當水喝了；因為裏面除了大量的糖分，還含有防腐劑等食品添加劑。不過，偶爾嘗一口也是可以的。

1.1 自來水

自來水裏最主要的有害成分有這幾種：重金屬、餘氯、細菌等。

要減輕自來水對身體的危害，最好先把水龍頭打開，讓水管裏的存水流一流再使用（流出的水可以用來洗衣服甚麼的），這樣可以大大減少水中的重金屬含量，特別是一夜未用之後。然後再把可以飲用的自來水燒開，讓大部分的氯氣揮發，同時殺滅細菌。燒開後涼涼的白開水就可以供主人和狗狗飲用啦！

要注意的是，白開水放置久了，其中的有害微生物會增加。因此，如果你家狗狗喝水量比較少的話，不要讓沒有喝完的水一直剩在碗裏，最好每天更換，並注意清洗水碗。

如果家裏有優質的淨水器，可以將自來水過濾後直接飲用，給狗狗喝這種未經燒煮的水是最好的。因為水燒開後，其中的氧氣也會逸出，而未經燒煮的過濾水中的溶解氧含量要高得多，更加有益健康。

1.2 瓶裝水／桶裝水

目前市場上最常見的瓶裝水和桶裝水有天然礦泉水、純淨水和包裝飲用水等。

天然礦泉水

礦泉水是從地下深處自然湧出的或者經人工開採的、未受污染的地下礦水；含有一定量的礦物鹽、微量元素或二氧化碳氣體；在通常情況下，其化學成分、流量、水溫等動態在天然波動範圍內相對穩定。礦泉水是在地層深部循環形成的，含有國家標準規定的礦物質及限定指標。

但即使是人類，也不建議長期飲用礦泉水，以免造成礦物質攝入過多。

純淨水

純淨水是指經過淨化處理，除去各種雜質的水。簡而言之，純淨水中除了水分子，沒有任何其他成分。這種水沒有甚麼有害物質，但是好處也不大，如果長期只喝純淨水容易引起體內礦物質缺乏，需要注意從食物中進行補充。

喝甚麼水

　　總的來説，喝甚麼水對人體的健康更有益，那麼最好也給狗狗喝這種水。

　　犬類對細菌的抵抗力要比人類強很多，如果水中有少量細菌的話，對狗狗來説不是甚麼大不了的事。

　　然而，由於狗狗的體重要比人類輕很多，因此飲用水中的其他有害物質，例如重金屬、有害化學物質等對人類來講超標的話，對狗狗的危害會更大。

　　水中有適量礦物質是有益健康的，但要是過量的話，就有可能因為礦物質攝入過多而造成腎臟負擔，以及出現泌尿系統結石等問題。同樣的，如果水中的礦物質含量對人類來説是正常的，對狗狗來説就有可能是過量了！

　　下面就具體分析一下幾種常見的水和飲料。

「留下」在喝水

飲水
也很重要